GLENN GOULD

글렌 굴드 : 그래픽 평전

GLENN GOULD

글렌 굴드 : 그래픽 평전

글·그림 상드린 르벨 | 옮김 맹슬기

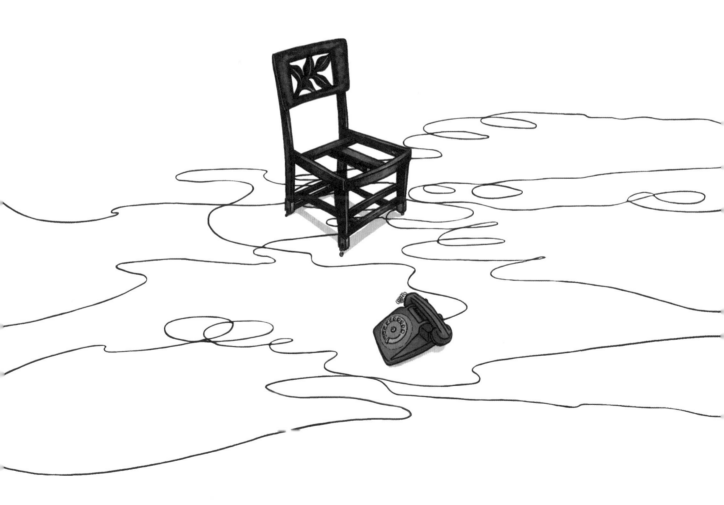

푸른
지식

*일러두기
 본문의 각주는 옮긴이 주이며 *로 표시했습니다. 단, 13쪽과 35쪽의 각주는 원서의 각주를 옮겼습니다.

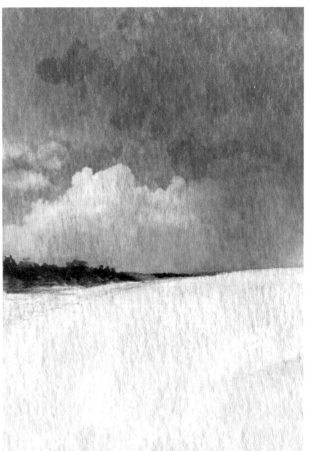

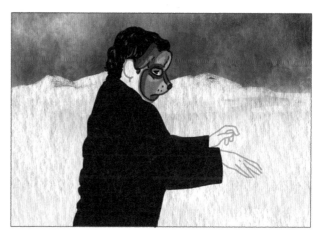

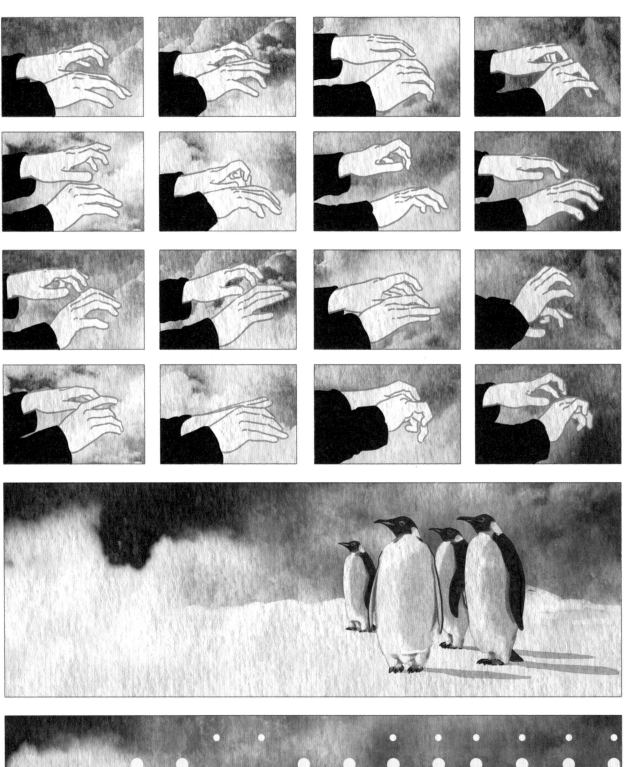

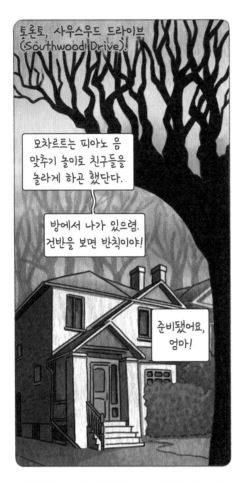

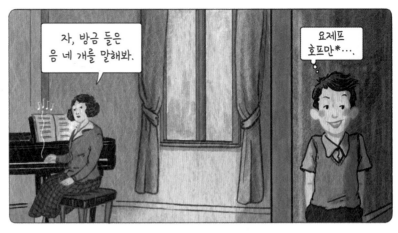

*요제프 호프만(Josef Hoffmann, 1876~1957) : 폴란드 태생의 낭만주의 피아니스트.

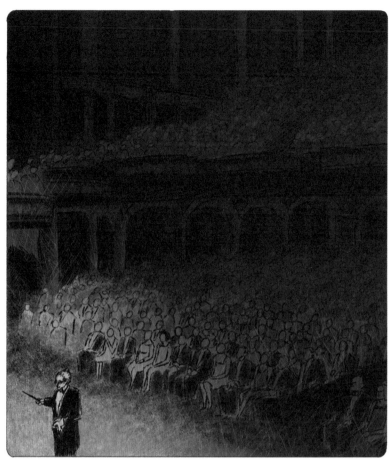
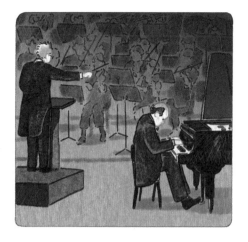
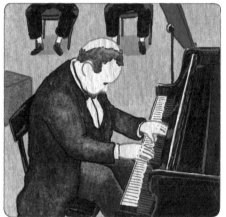
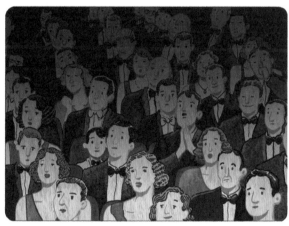

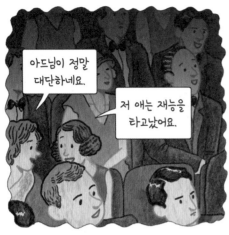

아드님이 정말 대단하네요.

저 애는 재능을 타고났어요.

글렌! 똑바로 앉아야지!

손가락 부드럽게 움직이는 것 잊지 말고!

자 다시 갑시다, 마에스트로!

청취자 여러분, 우리 함께 클래식의 세계로 여행을
떠나볼까요? 먼저 라디오 옆에 편안하게 자리를 잡으세요.
원하시는 만큼 볼륨을 높이시고요. 저음이든 고음이든
원하시는 대로 조절해주세요. 그리고 우리에게 주어진
이 순간을 마음껏 즐기시길 바랍니다.

작곡가, 연주가, 녹음기사, 청취자가 모두 하나 되는
순간을 꿈꿔볼까요.

음악은 개인적인 것입니다. 음악은 연주자와 청중 모두를
명상으로 이끌어야 합니다.*

*글렌 굴드, 바흐의 「골드베르크 변주곡(*Goldberg Variations*)」, 1981년.

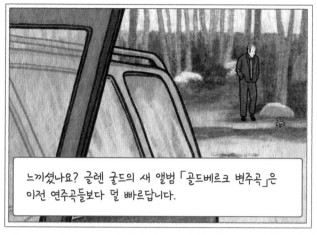

느끼셨나요? 글렌 굴드의 새 앨범 「골드베르크 변주곡」은 이전 연주곡들보다 덜 빠르답니다.

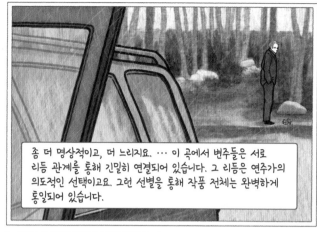

좀 더 명상적이고, 더 느리지요. … 이 곡에서 변주들은 서로 리듬 관계를 통해 긴밀히 연결되어 있습니다. 그 리듬은 연주가의 의도적인 선택이고요. 그런 선별을 통해 작품 전체는 완벽하게 통일되어 있습니다.

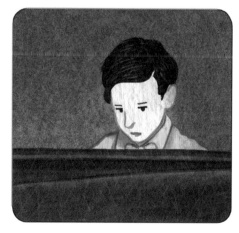

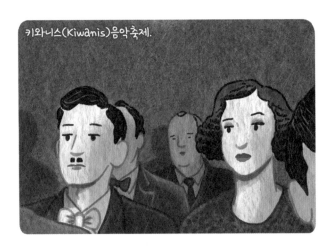

키와니스(Kiwanis)음악축제.

천재로군.

혹시 저 애에게
소속사가 있나요?

그럴 리가요.

저 애 부모는 아이를 거리낌 없이
가축 시장의 동물처럼 약육강식의 세상에
던져놓을 소속사를 믿지 않을걸요!

따르릉!

따르릉!

따르릉!

여보세요!

헤헤, 매니저님!

누구신지…, 글렌?

제가 방해했나요?

지금이 몇 시인 줄 알아?

자고 계셨어요?

지금 새벽 세 시야!

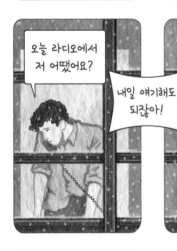

오늘 라디오에서 저 어땠어요?

내일 얘기해도 되잖아!

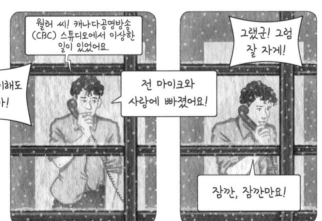

월터 씨! 캐나다공영방송 (CBC) 스튜디오에서 이상한 일이 있었어요.

전 마이크와 사랑에 빠졌어요!

그랬군! 그럼 잘 자게!

잠깐, 잠깐만요!

또 뭔가!

베토벤의 「소나타 Op. 109」 말이에요!

그건 내일 킹스틴에서 연주하기로 했잖아!

제 말 좀 들어보세요.

전 항상 연주하기 전에 악보를 전부 외우거든요.

일주일 전에 연주해봤는데, 가장 어려운 부분에서 막혀버렸어요.

무슨 말인지 알겠어요? 피아니스트라면 다들 겪는다는 슬럼프에 빠진 거라고요.

또 그 나쁜 버릇이 나오는군!

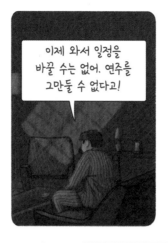

이제 와서 일정을 바꿀 수는 없어. 연주를 그만둘 수 없다고!

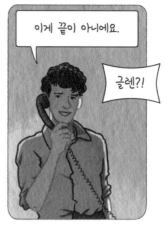

이게 끝이 아니에요.

글렌?!

가정부가 거실에서 청소기를 돌리고 있을 때 난 거의 폭발 직전이었어요.

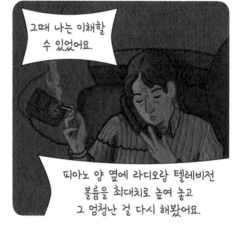

그런데 갑자기요! 그 엄청난 소음에도, 단 한 번도 멈추지 않고 곡을 마지막까지 연주할 수 있었어요.

그때 나는 이해할 수 있었어요.

피아노 양 옆에 라디오랑 텔레비전 볼륨을 최대치로 높여 놓고 그 엄청난 걸 다시 해봤어요.

?!

그랬더니 또다시 한 번도 끊김 없이 연주를 마쳤어요.

난 더 알고 싶어요, 날 알잖아요!

다른 잡음 때문에 내 연주를 들을 수도, 나의 취약점을 확인할 수도 없는 그 나쁜 조건이 모든 문제를 해결한 거예요.

미국의 한 치과 의사가 환자에게 잡음이 섞인 그가 좋아하는 음악을 듣게 하는 것을 통상적인 마취 대신 사용한다고 들었어요.

제 피아노로도 가능했으니, 분명 치과 드릴 소리에도 마취 효과가 있을 거예요!

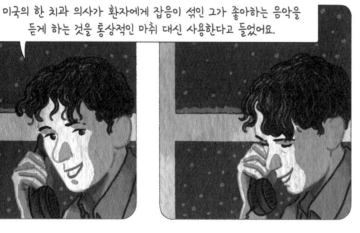

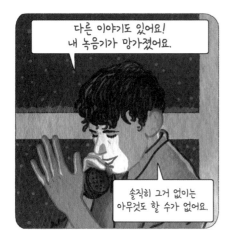

다른 이야기도 있어요!
내 녹음기가 망가졌어요.

솔직히 그거 없이는
아무것도 할 수가 없어요.

녹음기 없이 연주한다는 건
상상할 수도 없어요.

작품의 핵심에 도달하려면 계속 다른 방식으로
여러 번 연주해봐야 한다고요.

녹음이야말로 작품의 비밀을 열어줄 열쇠예요.
녹음기야말로 최고의 선생님이죠.

부모님은 별장에 계세요.
지금 절 도와줄 사람은 당신밖에 없어요.

월러 씨?

드르렁... 드르렁

ZZZ... ZZZ... ZZZ...

월러 씨?

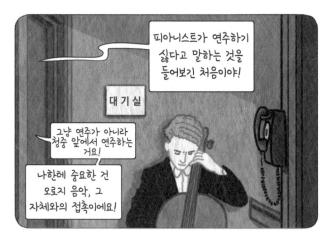

피아니스트가 연주하기 싫다고 말하는 것을 들어보긴 처음이야!

대기실

그냥 연주가 아니라 청중 앞에서 연주하는 거예요!

나한테 중요한 건 오로지 음악, 그 자체와의 접촉이에요!

연주회는 그만하고 싶어요!

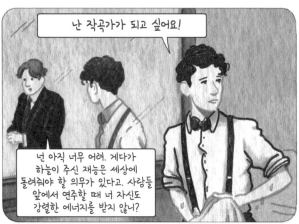

난 작곡가가 되고 싶어요!

넌 아직 너무 어려. 게다가 하늘이 주신 재능은 세상에 돌려줘야 할 의무가 있다고. 사람들 앞에서 연주할 때 너 자신도 강렬한 에너지를 받지 않니?

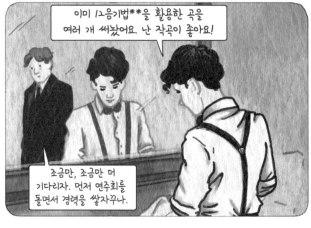

이미 12음기법**을 활용한 곡을 여러 개 써놨어요. 난 작곡이 좋아요!

조금만, 조금만 더 기다리자. 먼저 연주회를 돌면서 경력을 쌓자꾸나.

순회 연주회를 통해 네가 꿈꾸는 것들을 이룰 수 있어. 돈, 명예 그리고 마음껏 작곡할 수 있는 여유까지 말이야.

윌러 씨?

지금 한 이야기는 부모님께는 말하지 마세요.

난 네 매니저야. 날 믿어도 좋아.

20 *매시홀(Massey Hall): 캐나다 토론토에 위치한 공연예술극장.
**12음기법: 아놀드 쇤베르크가 고안. 한 옥타브 내의 열두 개의 반음을 나열하여 곡 전체에서 새로운 음의 표현을 끌어내는 기법.

의사 선생님?

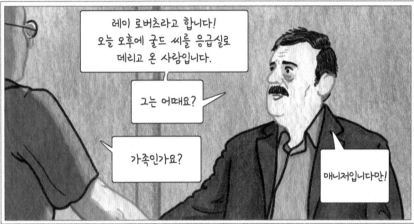

레이 로버츠라고 합니다!
오늘 오후에 굴드 씨를 응급실로
데리고 온 사람입니다.

그는 어때요?

가족인가요?

매니저입니다다만!

의식은 있습니다.
자극과 통증에도 반응하고요.

뇌졸중이에요.
좌뇌에 마비가 왔어요. 뇌에
혈전이 있어서 그런 것 같습니다.

지금 신경과에서 더
세세하게 검사하는
중입니다.

가족에게
연락하세요.
내일이면 더
자세하게 알 수
있을 겁니다.

네, 선생님.
사촌 제시에게
연락해봐야겠군요.

1975년 7월

제시, 삼가 고인의
명복을 빌어요.

고마워요,
마리아!

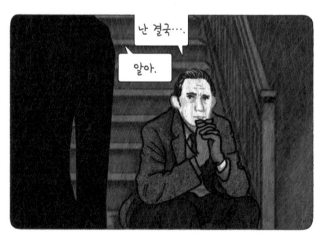

난 결국….

알아.

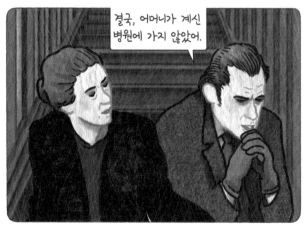

결국, 어머니가 계신
병원에 가지 않았어.

그때 네 어머니는
이미 혼수상태였어.
어차피 네가 더 할 수
있는 것이 없었어.

코닐리아는 이제 내 전화를 받지 않아. 난 결혼도 못 하고 가족도 이룰 수 없는 사람인가 봐.

네가 어떤 사람인지 알아, 글렌. 넌 너무 까다로워.

삶은 너무 어려워.

친구 피터는 한 문장으로 나를 정의하더군. "나와 함께 있어 줘. 하지만 어느 정도 거리를 두고 떨어져 줘."

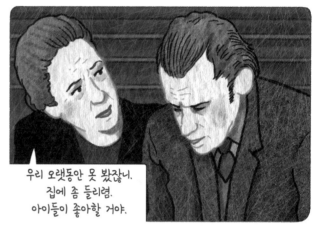

우리 오랫동안 못 봤잖니. 집에 좀 들리렴. 아이들이 좋아할 거야.

연주회를 그만둔 이후로 쉬지 않고 일했어. 음반을 녹음하고, 라디오와 텔레비전 방송에 출연하고…, 그러다 보니 벌써 10년이 흘렀어. 많이 보고 싶었어.

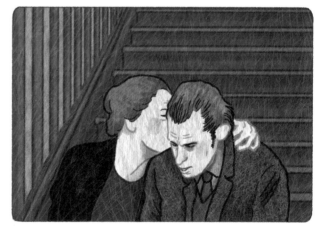

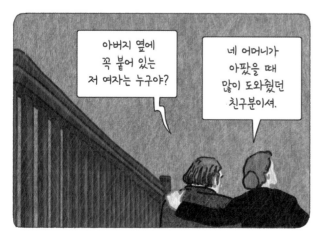

아버지 옆에 꼭 붙어 있는 저 여자는 누구야?

네 어머니가 아팠을 때 많이 도와줬던 친구분이셔.

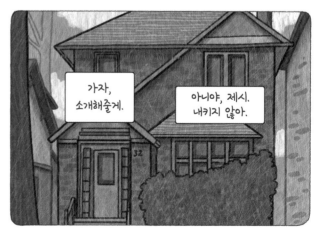

가자, 소개해줄게.

아니야, 제시. 내키지 않아.

뇌졸중....

내 사촌도,
오빠도 그랬지.

글렌은 학교에서
몸이 아프다고 자주
말하곤 했어.

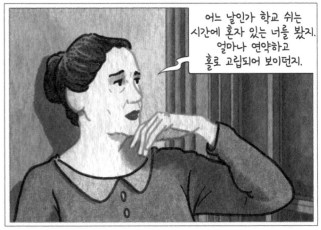

어느 날인가 학교 쉬는
시간에 혼자 있는 너를 봤지.
얼마나 연약하고
홀로 고립되어 보이던지.

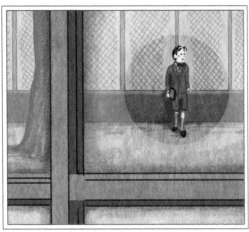

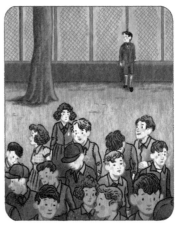

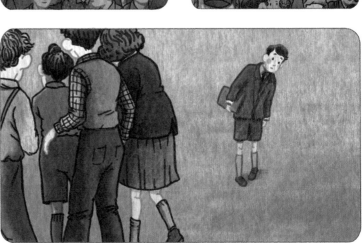

우우우우우우우웨에에에에에엑!

에이어워이!
아휴, 더러워!
이제부터 너를 토쟁이라고 부를까?
토쟁이!
에이어

토쟁이! 토쟁이!
토쟁이!

토쟁이! 토쟁이!
토쟁이!

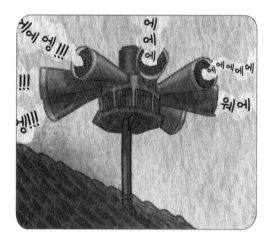
에에 엥!!!
에에에
에에에에
!!! 엥!!!
웨에

에에에에에에에엥 !!!
에에에에에에에 엥 !!! 웨에에에에
독일군이 캐나다에 쳐들어왔다!

그냥 훈련이니까 소란 피우지 말고 어서 안으로 들어가거라.

또 무슨 일이지, 글렌?
몸이 좋지 않아요!
넌 맨날 그 소리구나!

차라리 내가 그 애
대신 아팠더라면….

책, 오케스트라, 영화…,
이것들을 얼마나 열정적으로
계획했는데…,

앞으로 10년 동안
할 일을 이미 다
계획해놨는데….

삐… 삐… 삐… 삐…

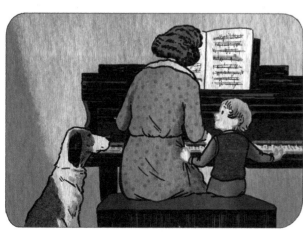

손가락을 세우지 마!

건반 위로 손가락 하나하나를 꾹꾹 눌러라. 손가락 끝에서 압력을 느낄 수 있을 거다.

이번엔 손가락이 튕겨 올라오도록 놔둬 봐라.

연주하는 동안 어깨를 누를 거다. 그러면 반대로 힘을 줘봐.

더, 더, 더 힘을 줘야지!

차이를 느낄 수 있겠니?

방금 그 느낌을 유지하면서 연주하도록 해.

네 어머니께 배운 것은 모두 잊어야 한다. 넌 피아노를 칠 줄은 알지만 올바른 테크닉을 사용할 줄은 몰라!

이 연습을 꾸준히 하면 손가락들을 더 자유자재로 움직일 수 있을 거야.

배운 걸 명심하고 이제 슈베르트를 쳐봐라!

또요?!

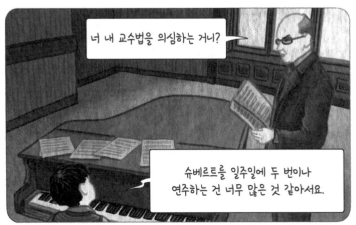

너 내 교수법을 의심하는 거니?

슈베르트를 일주일에 두 번이나 연주하는 건 너무 많은 것 같아서요.

제가 그 작곡가를 싫어한다고 생각하시면 안 돼요. 반대인걸요. 슈베르트의 음악은 저를 너무 흔들어놓아요!

그래도 마음을 마구 흔들어놓는 이런 연습도 제게 필요한 것 같긴 해요.

날 힘들게 하는구나, 굴드!

넌 나보다 훨씬 약은 것 같다. 이 작곡가는 아니?

언짢게 하려는 건 아니었어요, 게레로 선생님!

이제 입 다물고 들으렴!

글렌을 가르칠 열쇠는, 자기 스스로 발견하도록 놔두는 것입니다.

그런 방식으로 글렌에게 바흐와 쇤베르크를 알려주었습니다.

글렌이 내게 배운 것이 아무것도 없다고 생각한다면, 바로 그것이 제게 있어 최고의 찬사일 겁니다.

음악에 너무 집착해요.

정점 더 혼자 있으려고만 하고요.

몇 시간 동안 연주만 해요. 피아노에서 글렌을 도저히 떼어놓을 수가 없어요.

날씨가 이렇게 좋은데, 저렇게 내버려두면 안 되지.

내 말은 듣지 않는걸요.

아주머니 말씀이 맞아요! 이번에는 꼭 데리고 나오겠어요!

글렌?! 지금 당장 나와!

조금만 더 있다가요!

한 시간 전에도 그렇게 말했잖니. 이제 네 말을 못 믿겠구나!

바흐의 「평균율 클라비어 곡집」 1권의 전주곡과 푸가를 끝내지 못했단 말이에요!

고집부리지 마. 계속 이러면 일주일간 피아노에 접근을 금시할 거야!

싫어요!

엄마 미워요!

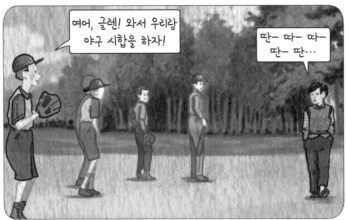

여어, 글렌! 와서 우리랑 야구 시합을 하자!

딴- 따- 따- 딴- 딴...

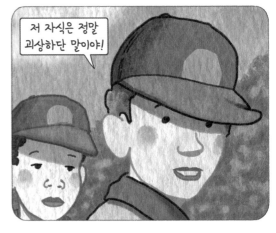

저 자식은 정말 괴상하단 말이야!

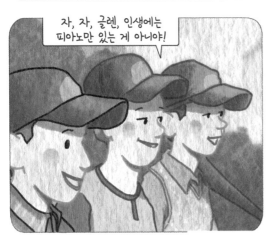

자, 자, 글렌, 인생에는 피아노만 있는 게 아니야!

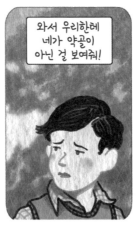

와서 우리한테 네가 약골이 아닌 걸 보여줘!

잡아!

여기!

팍!

?!

저 자식 심지어 주먹도 풀지 않았어.

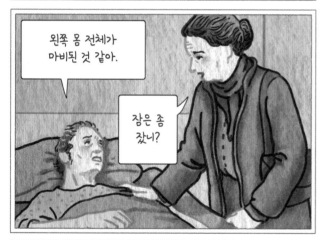

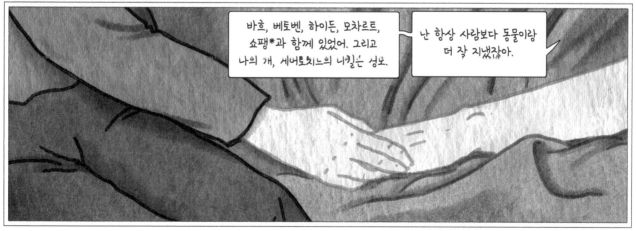

*글렌 굴드는 동물에게 음악가의 이름을 지어주었다. 여기서 바흐, 베토벤, 하이든, 모차르트, 쇼팽은 그가 키우던 개 두 마리, 토끼 두 마리, 금붕어 네 마리 그리고 앵무새의 이름이다.

온타리오(Ontario),
업터그로브(Uptergrove)

별장에 오니깐
정말 좋구나.

글렌이네!

같이
호수에 가서
낚시할래?

낚시는
한 번도
안 해봤는걸.

한번 해봐,
별거 아니니까.

엄마, 저도 가서
낚시하면 안 돼요?

가고 싶어요!

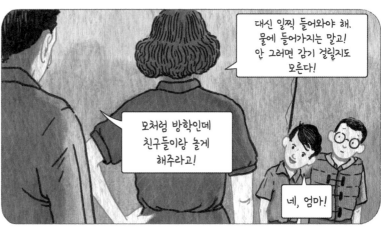

대신 일찍 들어와야 해.
물에 들어가지는 말고!
안 그러면 감기 걸릴지도
모른다!

모처럼 방학인데
친구들이랑 놀게
해주라고!

네, 엄마!

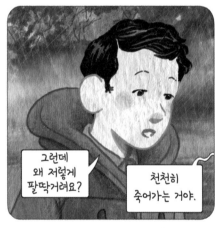

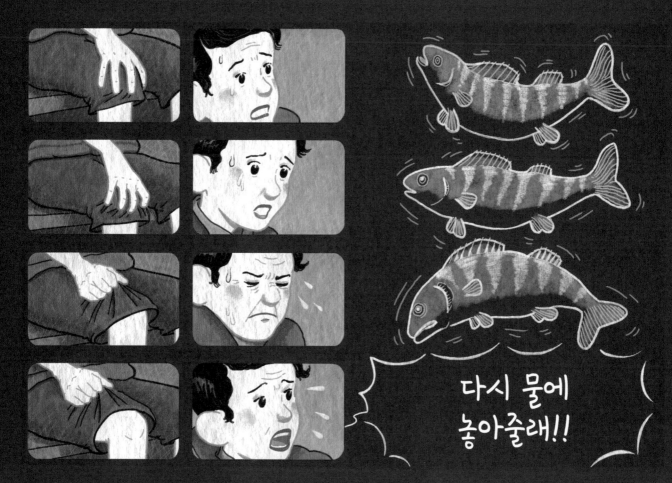

다시 물에
놓아줄래!!

말도 안 돼!

어어어어어어!!!

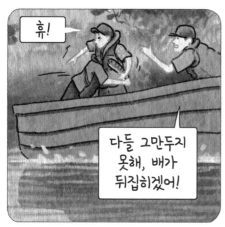

휴!

다들 그만두지
못해, 배가
뒤집히겠어!

살인자!

그만!

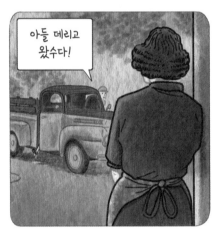

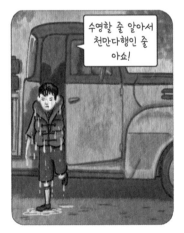

아빠가 낚시하는 거 싫어요. 그리고
엄마가 모피 코트 입는 것도 싫고요!

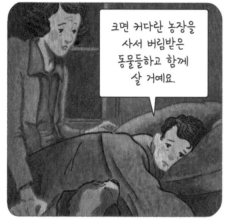

크면 커다란 농장을
사서 버림받은
동물들하고 함께
살 거예요.

고양이, 개, 소, 말, 곤충, 물고기….

좀 어때?

잠들었어요.

당신이 모피를 장사한다는 걸 글렌이
알게 되면 어떤 반응을 보일지 걱정이에요.

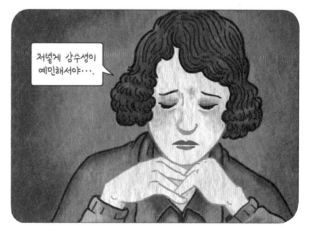

저렇게 감수성이
예민해서야….

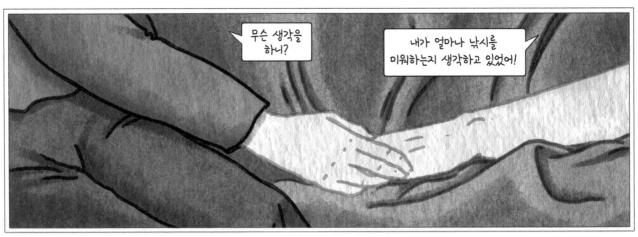

무슨 생각을 하니?

내가 얼마나 낚시를 미워하는지 생각하고 있었어!

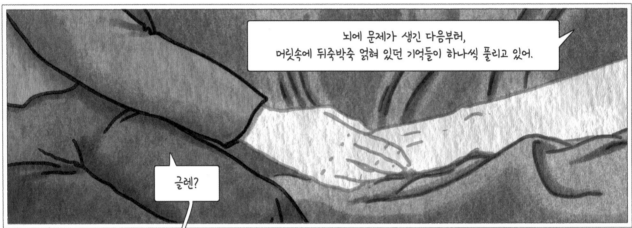

뇌에 문제가 생긴 다음부터, 머릿속에 뒤죽박죽 얽혀 있던 기억들이 하나씩 풀리고 있어.

글렌?

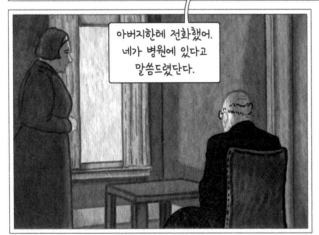

아버지한테 전화했어. 네가 병원에 있다고 말씀드렸단다.

무척 걱정하실 텐데, 잘 알면서 그랬구나!

부모님은 언제나 나를 과잉보호하셨다.

그것이 내 인생에 지대한 영향을 끼쳤다.

니컬슨 경, 들리나요?

부모님이 얼마나 초조해하는지 느껴져?

흥분하신 걸까?

멍!

나도 부모님 같아야 정상일 텐데….

난 아무 느낌이 없어!

난 아마 널 위해서만 연주해야 하나 봐!

숨죽이고 내가 어떤 실수를 할지 지켜보는 청중 앞에서 연주할 수밖에 없다니!

뭐라고요, 게어로치드의 니컬슨 경?

젠장, 왜 이렇게 늑장 부리는 거야!

진정해요, 버트! 긴장돼서 그럴 거예요!

빵! 빵!

빵! 빵!

이제야 오셨군!

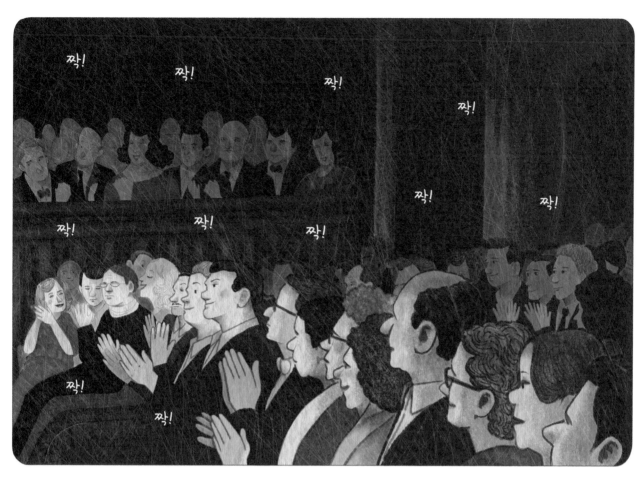

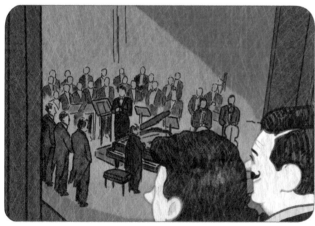

이런….

바지에 흰 털이 잔뜩 묻었잖아.

지금부터 오케스트라 전체 합주가 길게 있을 거야. 시간이 좀 있겠어.

이렇게 털면 떨어지겠지!

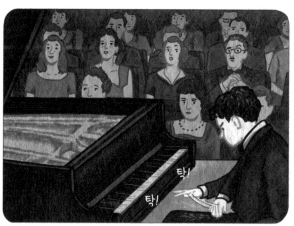

탁!
탁!

탁!
탁!

흠….

?!

그렇게 쳐다보지 마요. 내 잘못이 아니에요!

?!

저럴 수가!

오케스트라 연주를 듣지 않고 어떻게 연주를 시작하려고 그럴까요!

평생 저런 건 본 적이 없어!

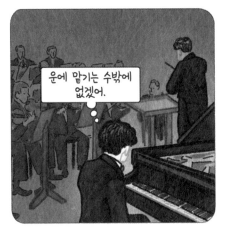

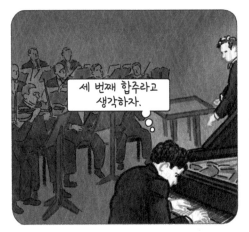

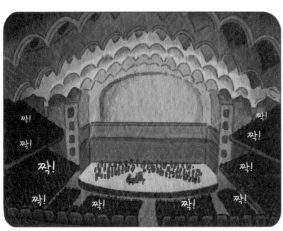

잘했다고 생각하는 거니?

명심해라. 네 엄마와 나는 오늘 네 행동을 용납할 수 없단다!

왜 대답이 없니?

닉에게 벌을 줄 거예요?

그게 지금 할 소리니!

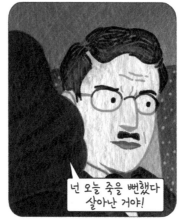

넌 오늘 죽을 뻔했다 살아난 거야!

규칙1 : 독주자는 절대적으로 다른 연주가들의 연주에 집중해야 한다. 공연에서는 오케스트라 외에는 아무 생각도 하면 안 돼!

만약 그게 라디오 녹음이었다면 아무도 눈치채지 못했겠죠. 그럼 아무 문제가 없었을 거예요.

딸깍!

여러분은 캐나다공영방송 라디오 생방송을 듣고 계십니다! 저희는 지금 캐나다에서 유망주로 떠오르는 예술가들을 소개해드리고 있는데요···.

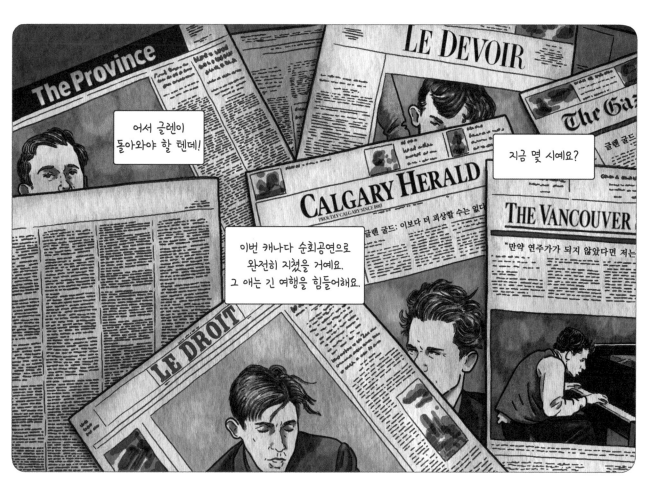

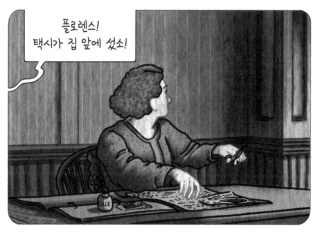

왔구나!

피곤해 보여, 글렌!

감기에 걸리지는 않았니?

우리는 신문으로 네 성공적인 연주회 소식을 들었단다.

끼니는 거르지 않고 잘 먹고 다녔겠지?

축하한다. 내 아들!

그동안 널 위해 뭘 하나 만들었지!

그럴 시간이 있으셨어요?

근사해요!

앉아보렴!

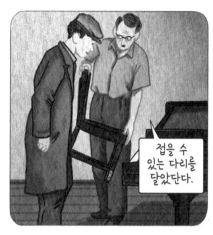

접을 수
있는 다리를
달았단다.

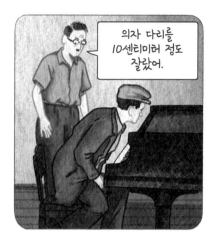

의자 다리를
10센티미터 정도
잘랐어.

내가 특별히 만든 놋쇠 나사로 고정했어.
그 나사에 조임쇠를 달아서 다리마다 하나하나
따로 높낮이를 조절할 수 있게 했단다.

불편하니?

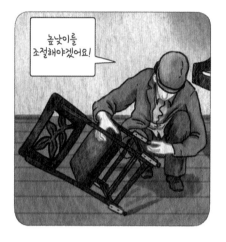

높낮이를
조절해야겠어요!

이제 높낮이가 안 맞아서 피아노 다리 밑에
쐐기를 넣는 일은 하지 않아도 되겠어요.

사람들이 네가 연주회에서
입는 의상에 내해 밀이
많다는 건 아니?

피아노 칠 때 제 습관은
고칠 수 없어요. 사람들한테
그런 나를 받아들이든가,
아니면 아예 보지를 말든가
하라고 그래요.

STEINWAY & SONS*
PIANOS · ORGANS
N° 103

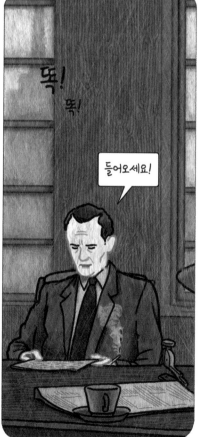

똑!

똑!

들어오세요!

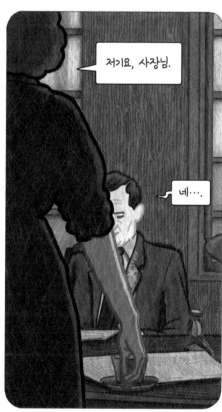

저기요, 사장님.

네⋯.

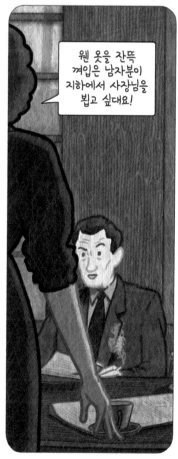

웬 옷을 잔뜩
껴입은 남자분이
지하에서 사장님을
뵙고 싶대요!

*스타인웨이앤드선스(Steinway & Sons) : 미국의 세계적인 수제 피아노 제조업체.

이것도 아니에요!

이건 어떤지 볼까요.

아니에요. 너무 거칠어요. 이거로는 바흐를 연주할 수 없어요.

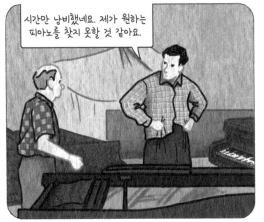

시간만 낭비했네요. 제가 원하는 피아노를 찾지 못할 것 같아요.

굴드 씨! 제가 도와드릴 수 있을 것 같은데요?

그런가요?

난 미국과 캐나다에서 이름깨나 날리는 피아노는 전부 시험해봤어요.

어떤 피아노를 찾으시는데요?

하프시코드*같이 청아한 소리를 내고, 내 오래된 치커링** 피아노 같이 건반을 건드리면 즉각 예민하게 반응하는 피아노요.

*하프시코드(harpsichord) : 16~18세기에 유행했던 건반이 달린 발현악기. 피아노의 전신.
**치커링(chickering) : 미국의 피아노 제조업체.

볼드윈*의 피아노를 막 둘러보고 왔어요.
거기서 내가 찾는 소리를 가진 피아노를 봤지요.
그런데 건반이 충분히 단단하지 않았어요.

아마도
'볼드스타인'이나
'윈웨이'가 낫겠죠.

원하시는 피아노가
저희에게 있습니다.

굴드 씨에게
의자를 갖다
드리세요!

의자는
필요 없습니다!

완벽하진 않은데
바로 그 점이 마음에 드네요.

스타인웨이 174**는
바흐를 연주하기 위한
피아노예요!

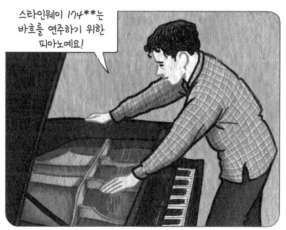

*볼드윈(Baldwin): 미국의 피아노 제조업체.
**174: 피아노 제작 번호.

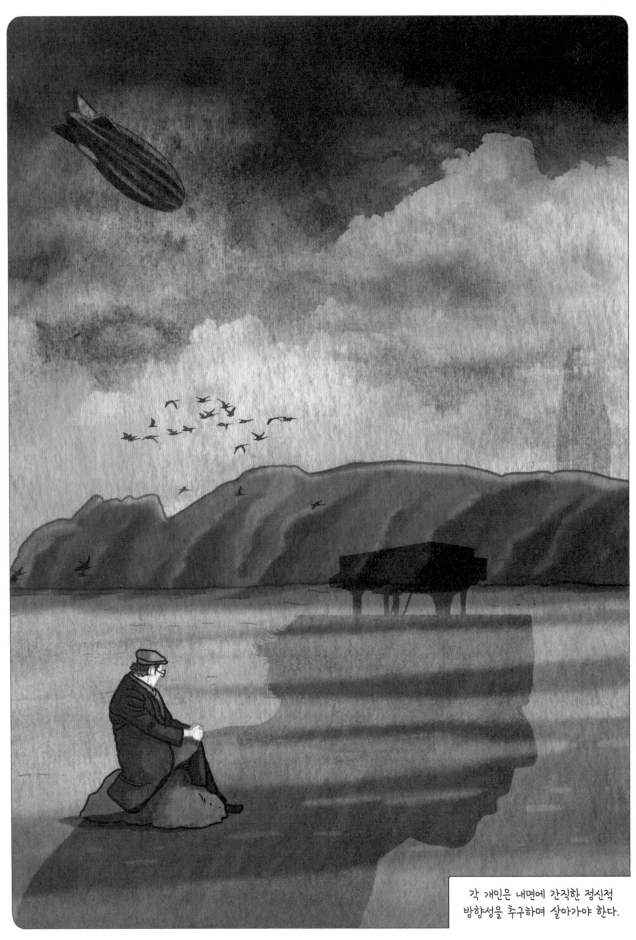

각 개인은 내면에 간직한 정신적
방향성을 추구하며 살아가야 한다.

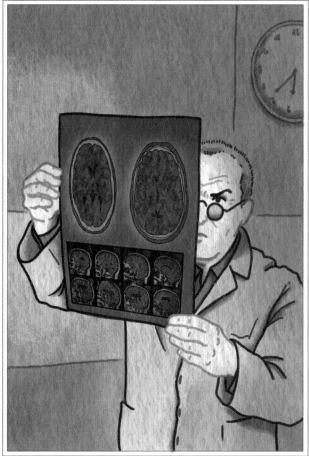

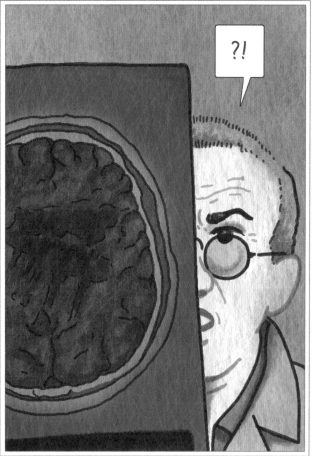

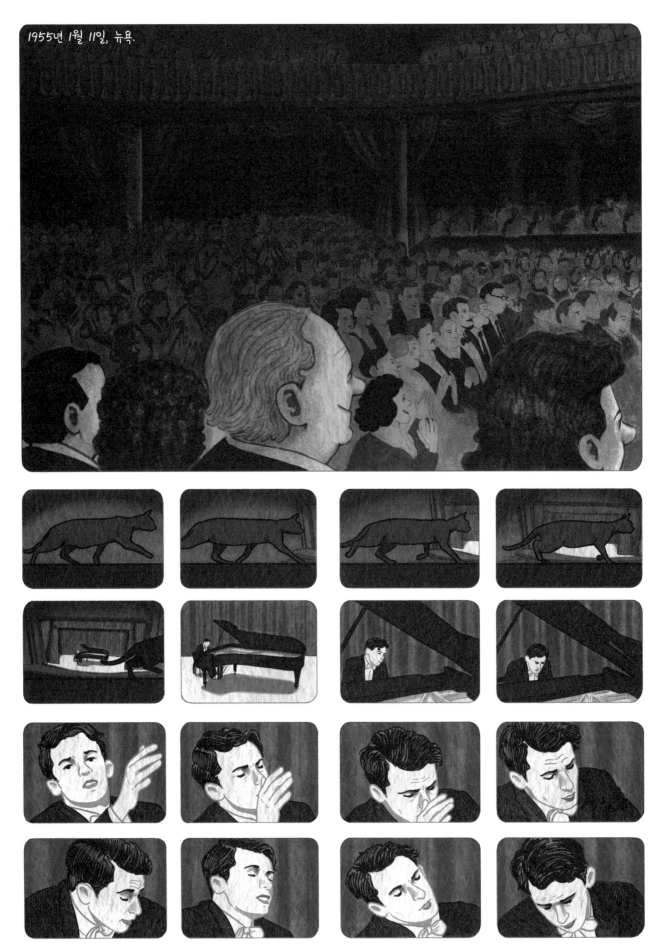

1955년 1월 11일, 뉴욕.

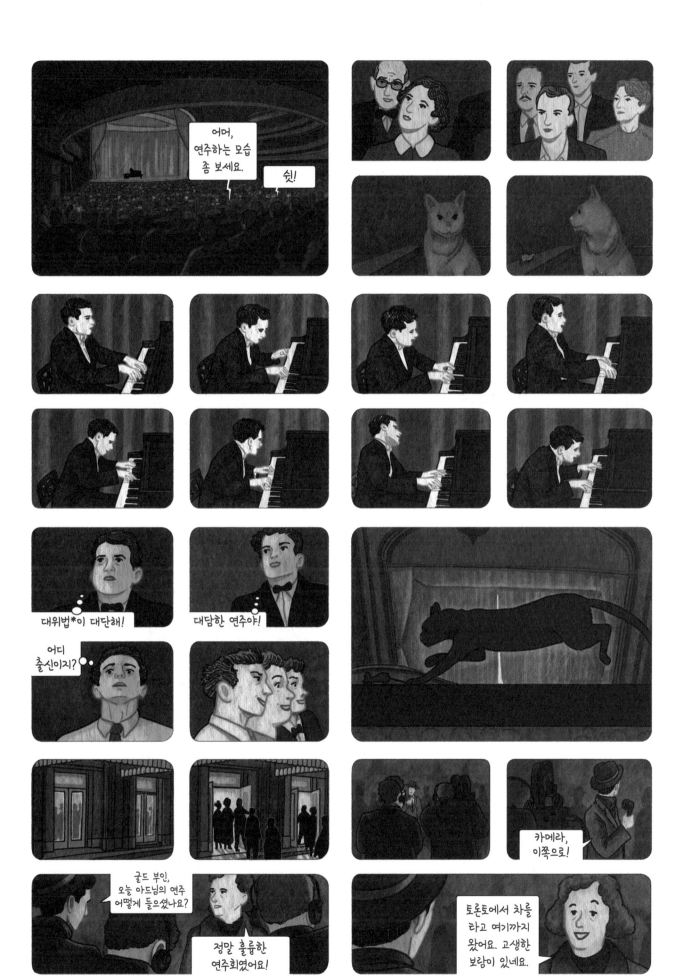

*대위법 : 둘 이상의 독립된 선율이나 성부를 동시에 결합시켜 곡을 만드는 복음악의 작곡법.

첫 음반 작업으로 「골드베르크 변주곡」을 선택하는 것은 미친 짓이에요.

「골드베르크 변주곡」은 클래식계에서도
정상에 있는 기념비적인 작품입니다.

게다가 이 작품은 2단 건반의
하프시코드로 연주하도록 작곡했어요.
연주는 믿기 어려울 정도로
까다로워요. 그리고 건반 하나로는
연주할 수 없어요.

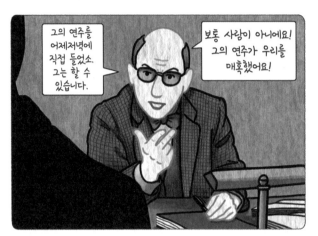

그의 연주를
어제저녁에
직접 들었소.
그는 할 수
있습니다.

보통 사람이 아니에요!
그의 연주가 우리를
매혹했어요!

그는 겨우
스물세 살입니다.
햇병아리라고요!

그는 천재예요!

그의 연주는 나를 완전히 사로잡았소.
종교적이라고 할 정도로 강렬한 기운을
발산했고, 사람들을 완전히 홀렸습니다.

나는 컬럼비아사의 경영인일
뿐입니다. 저는 경영적인 측면을
고려할 따름입니다.

당신 의견에 제가 너무
회의적이었다면 죄송합니다,
오펜하임 씨.

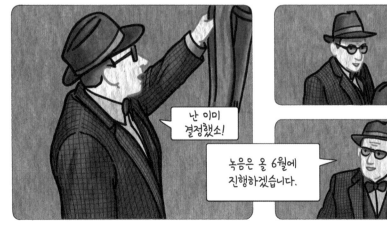

난 이미
결정했소!

녹음은 올 6월에
진행하겠습니다.

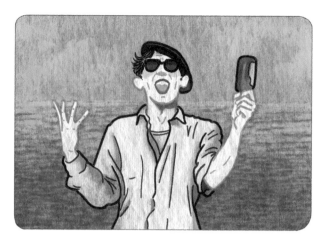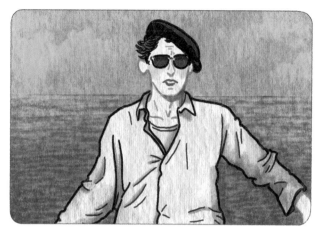

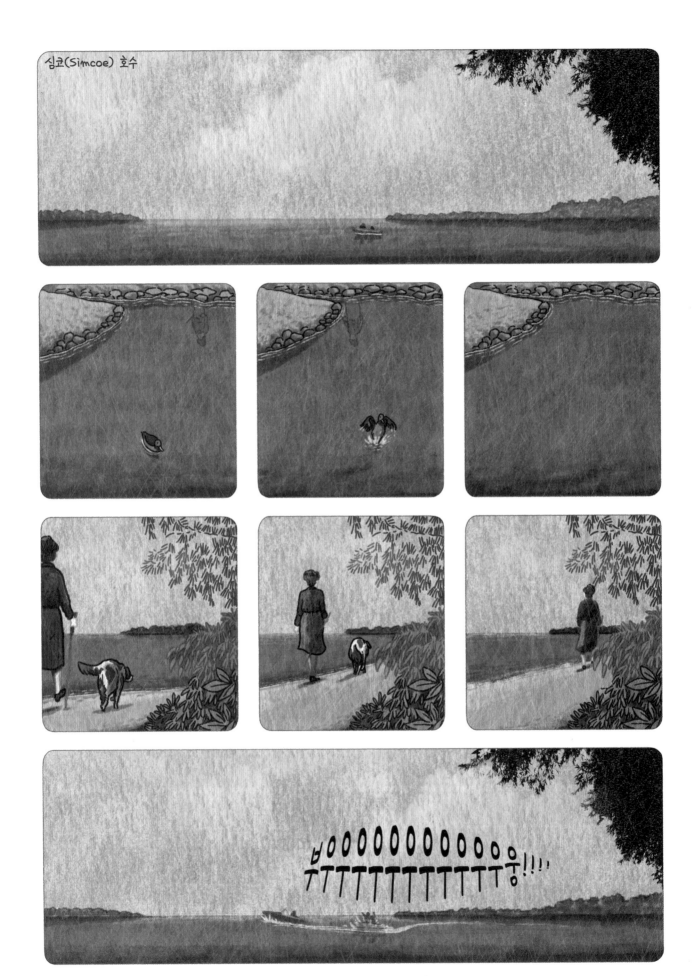

심교(Simcoe) 호수

나는 '아놀드 쇤베르크'라는 이름의 내 보트를 몰면서 물고기가 도망칠 수 있게 한다.

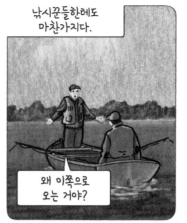

낚시꾼들한테도 마찬가지다.

왜 이쪽으로 오는 거야?

이건 나의 '낚시 반대 운동' 중 하나지.

또 그 짓을 하려는 건 아니지!

날 잘 모르시나들 본데!

이 호수의 명물인 나를 과소평가하셨어!

저 인간이 유명해지더니 성신 나갔군!

업러그로브에서 마주치면 가마두지 않겠어!

붕우우우우웅!!!

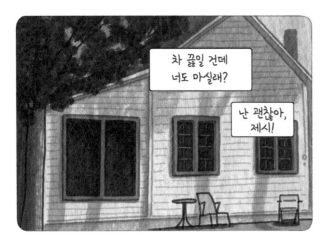

차 끓일 건데
너도 마실래?

난 괜찮아,
제시!

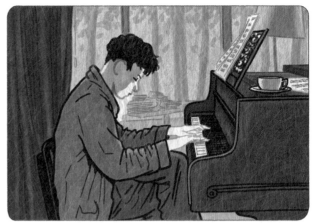

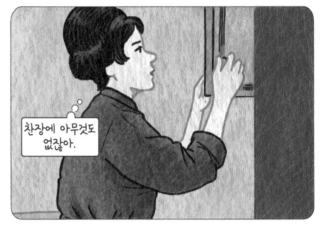

찬장에 아무것도
없잖아.

차는 보이지도
않네!

있는 거라고는 달걀,
우유, 비스킷 그리고…

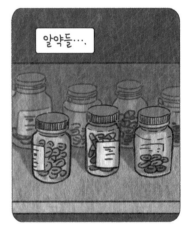

알약들….

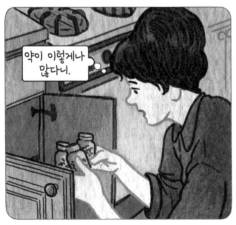

약이 이렇게나
많다니.

딴 딴…
딴…

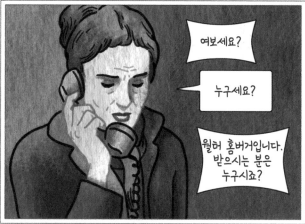

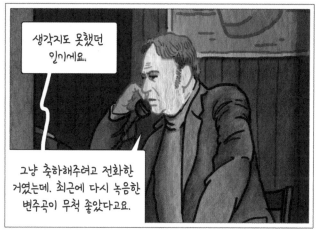

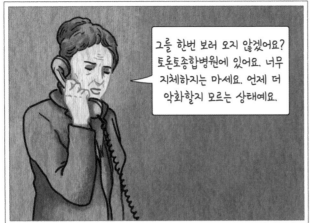

그를 한번 보러 오지 않겠어요? 토론토종합병원에 있어요. 너무 지체하지는 마세요. 언제 더 악화할지 모르는 상태예요.

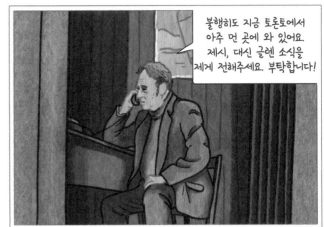

불행히도 지금 토론토에서 아주 먼 곳에 와 있어요. 제시, 대신 글렌 소식을 제게 전해주세요. 부탁합니다!

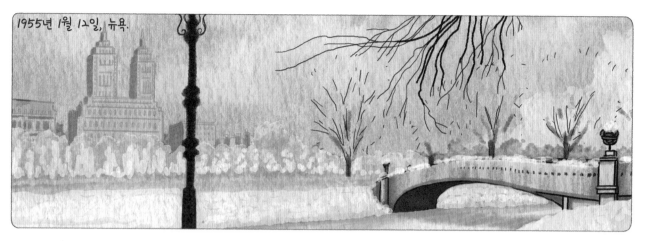

1955년 1월 12일, 뉴욕.

똑! 똑!

글렌, 나 월터일세!

컬럼비아사에서 계약하재!

어제 본 연주회 하나로 계약을 맺자고 하는 게 믿어져?

소속사 일을 하면서 이런 경우는 한 번도 없었어.

?!

좌악!

글렌?

문 닫아요, 월터 씨! 안 그러면 폐렴에 걸릴 거예요!

71

흠…,

어땠어요?

자네 생각은
어떤가?

제 생각은… 6월에 난방은
그야말로 고문이에요!

그가 요구한
사항일세!

한 번 더
갈까요?

지금 몇 시지?

이 찜통 속에선
숨도 못 쉬겠어요!

좀 쉬자고!

글렌, 문제가 조금 있네.
아니! 아주 큰 문제일세!

그리로 갈게요!

무슨 일이에요?

자네와 상의할 게 좀 있어!

문제가 뭐냐면….

아이잇!

여기 있으니까 몸이 또 아파져 오네요.

이렇게 말해서 미안하지만, 자네 아주 건강해 보여!

제 방에서 조금 쉬고 오면 안 될까요.

슐렌, 이 문제는 꼭 해결책을 찾아야 하네. 연주할 때 그 의자 삐걱거리는 소리 말이야. 그리고 자네 허밍도….

박자에 맞춘 발소리도….

좀 쉬고 나면 다 해결할 수 있을 거예요.

처음부터 다시 시작할게요.

자네가 원한다면!

그런데 허밍이랑 의자에서 나는 소리는 어떻게 할 건가.

이 방법이 통할지 한번 보자고요!

하하하! 그건 또 어디서 찾았나?

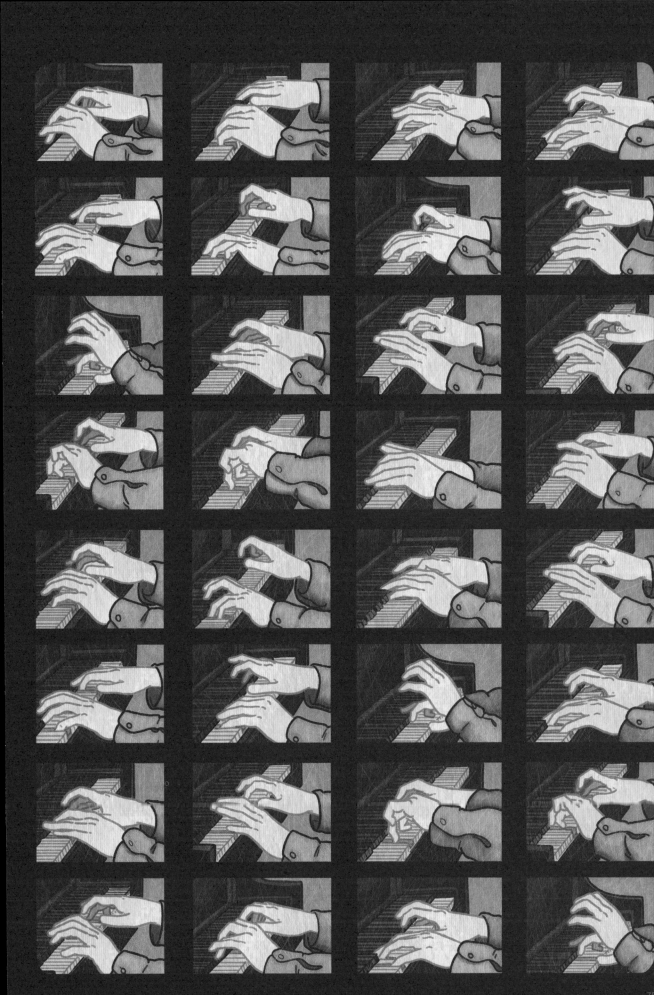

「골드베르크 변주곡」음반이 나오자 모든 언론은 말했다.
"글렌 굴드는 이 시대 최고의 피아니스트다."

사람들은 그의 현대적이고 활력이 넘치는 연주에
놀라움을 금치 못했다. 독창적인 연주 속에서
각각의 음은 섬광처럼 빛났다.

그의 「골드베르크 변주곡」음반은
컬럼비아사에서 가장 많이 팔린
음반일 것이다.

하지만 그의 첫 음반으로 이룬 성공도 폐쇄적인
소련 공산권이 친 철의 장막을 넘지는 못했다.
그곳에서 그는 그저 무명 연주가일 뿐이었다.

월러 씨?!

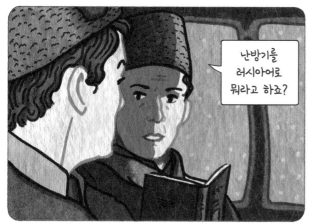

난방기를
러시아어로
뭐라고 하죠?

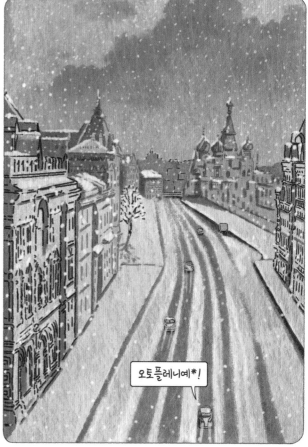

오토플레니예*!

당신은 스탈린이 죽은 이후로
캐나다인이자 북미인으로서 러시아에 방문한
첫 번째 피아니스트랍니다.

마치 지구에 처음 방문한
화성이나 금성에서 온
음악가 같네요.

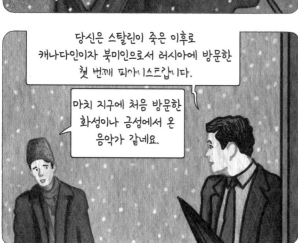

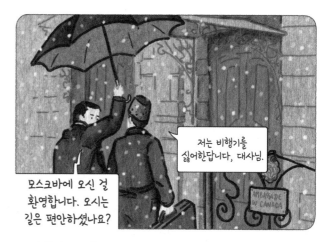

저는 비행기를
싫어한답니다, 대사님.

모스크바에 오신 걸
환영합니다. 오시는
길은 편안하셨나요?

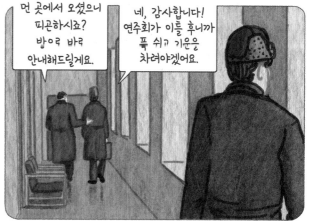

먼 곳에서 오셨으니
피곤하시죠?
방으로 바로
안내해드릴게요.

네, 감사합니다!
연주회가 이틀 후니까
푹 쉬고 기운을
차려야겠어요.

*отопление

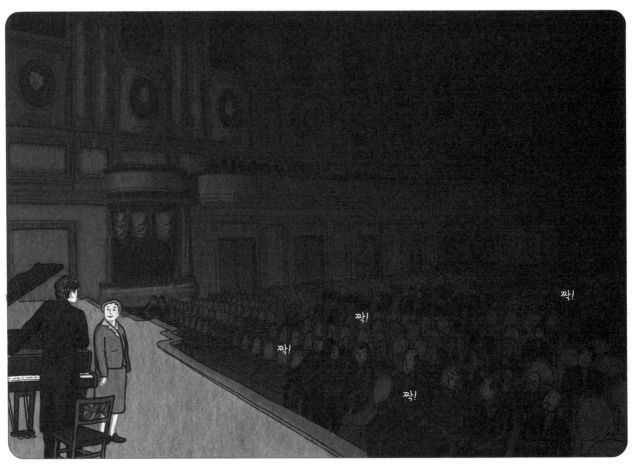

짝!

짝!

짝!

짝!

그를 연주회에서 다시 볼 수 있다면 얼마나 좋을까요.

누구 말이오?

글렌 굴드요! 25년 전에 모스크바에서 그가 첫 연주회를 열었을 때 그곳에 있었어요.

무대 뒤에서 대기 중인 그의 바로 등 뒤에 있었죠.

공연장은 거의 비어 있었어요.

그가 등장하자 박수 소리가 겨우 들릴 정도였으니까요.

대부분이 아마 캐나다 대사관에서 초청해서 온 청중이었을 거예요.

연주회 첫 부분은 정말 환상이었어요.

마치 기적을 보는 것 같았어요.

그런 공연은 다시는 볼 수 없었죠.

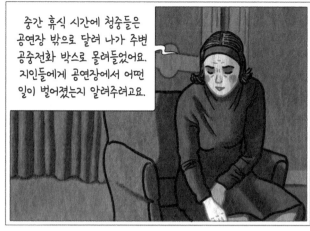

중간 휴식 시간에 청중들은 공연장 밖으로 달려 나가 주변 공중전화 박스로 몰려들었어요. 지인들에게 공연장에서 어떤 일이 벌어졌는지 알려주려고요.

연주가 다시 시작됐고, 공연장은 꽉 찼어요. 자리가 없는 사람들은 입구에 서 있었지요.

연주가 끝날 때 즈음, 청중은 기쁨의 환호성을 지르거나 눈물을 흘렸어요. 모두가 최고의 찬사와 함께 뜨거운 박수갈채를 보냈어요.

그리고?

그리고요?

그는 2주 동안 러시아에 더 머물면서 공연했고 예약은 늘 매진됐어요.

그 후 베를린, 함부르크 등을 두루 다니며 유럽 순회공연을 했어요.

독일의 시골 풍경을 보니까 바그너의 「뉘른베르크의 명가수」가 너무 듣고 싶은데요.

빰빰빰빰… 빰빰빰…

··빰… 빰… 빰 빰…

빠바바밤!

뭘 드릴까요?

여기 있는 술 중에
가장 센 거로
부탁해요!

고맙소!

천만에요!

한 잔 더요!

"월러 씨, 당신이 현재 상황을 이해할 수 있도록 이렇게 편지를 씁니다. … 어제 엑스선 촬영 결과 오른쪽 폐에서 만성 기관지 염증을 발견했어요. … 게다가 매일 열이 심하게 납니다. 어제는 체온계가 39.5도까지 올라갔어요. 보통 저녁에 영점 몇도 정도 상승하는 것에 비하면 훨씬 높은 온도입니다. …

… 당연히 내일과 월요일에 있는 연주회는 취소했어요." 어쩌고저쩌고!

단지 조금 쇠약해진 것뿐일 거예요.

넉 달 만에 몸무게가 15킬로그램이 감소하고 열이 심각하다고 하는데….

그리고 오른쪽 폐에 문제가 있대요.

그래서 모든 연주회를 취소하고 싶다고 하는군. 함부르크, 스톡홀름, 이탈리아, 이스라엘….

이건 재앙이야!

북미 순회공연 이후로 한 번도 쉰 적이 없잖아요. 바로 뉴욕에서 음반 녹음을 하고, 밴쿠버국제음악축제에 참가했어요. 그리고 유럽 순회공연을 떠났죠.

알았어요, 알았어. 자, 여기 당신을 위한 메시지가 있네요. "부디 친애하는 산드락 양에게 안부 인사를 전해주세요 비록 거기까지 못할 처지이지만, 그녀를 향한 뜨거운 마음을 보냅니다. …

… 겁쟁이 글렌으로부터."

벌써 정오예요. 그런데 함부르크는 여전히 안개에 둘러싸여 있네요!

오늘 몸 상태는 어떠세요?

아직도 열이 있나요?

많이 나아졌어요. 감사합니다!

방금 든 생각인데, 지금이 제 인생에서 가장 아름다운 때인 것 같아요.

왜냐하면, 가장 완벽히 혼자 있을 수 있는 시간이기 때문입니다.

일종의 고양된 상태에 빠진 것 같아요.

이 용어가 적절한지는 모르겠지만요. 하지만 이런 특별한 고립 상태를 표현할 유일한 말이군요.

대부분 사람은 이런 경험을 하고 싶어 하지 않지요.

고독이 당신을 행복하게 한다면 연주회는 그만하세요!

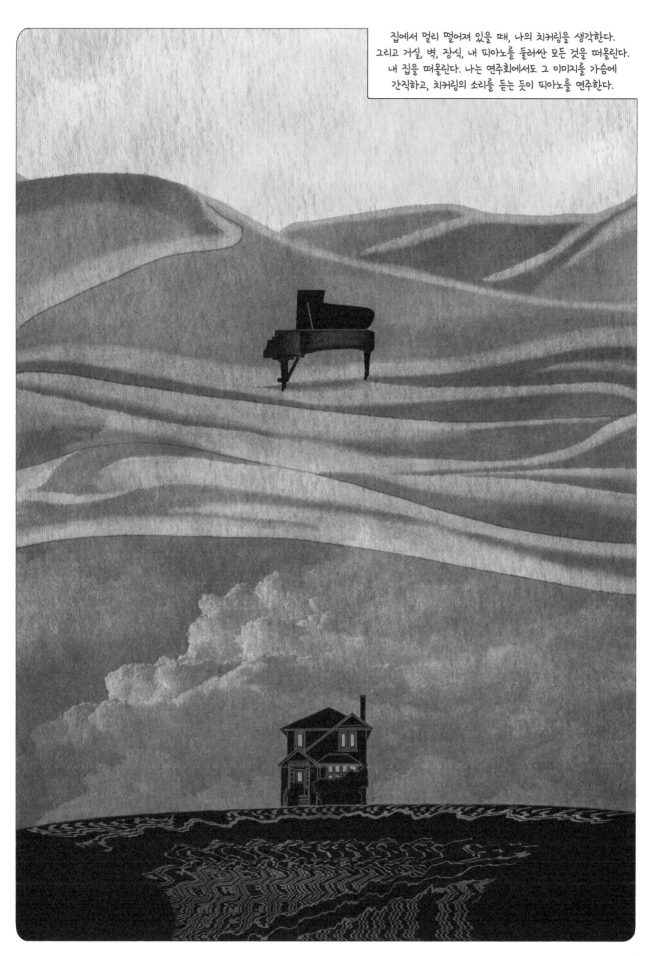

집에서 멀리 떨어져 있을 때, 나의 치커링을 생각한다.
그리고 거실, 벽, 장식, 내 피아노를 둘러싼 모든 것을 떠올린다.
내 집을 떠올린다. 나는 연주회에서도 그 이미지를 가슴에
간직하고, 치커링의 소리를 듣는 듯이 피아노를 연주한다.

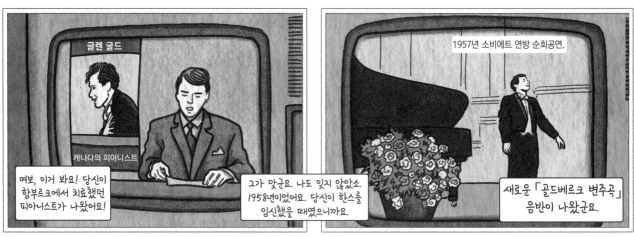

글렌 굴드

캐나다의 피아니스트

여보, 이거 봐요! 당신이 함부르크에서 치료했던 피아니스트가 나왔어요!

그가 맞군요. 나도 잊지 않았소. 1958년이었어요. 당신이 한스를 임신했을 때였으니까요.

1957년 소비에트 연방 순회공연.

새로운 「골드베르크 변주곡」 음반이 나왔군요.

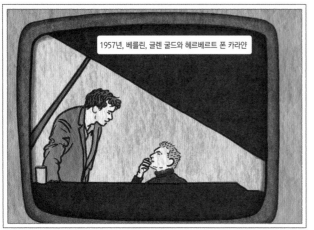

1957년, 베를린, 글렌 굴드와 헤르베르트 폰 카라얀

그에게 '할머니 요법'인 꿀을 탄 뜨거운 우유를 처방해줬지요! 내게 욕을 하더군요.

그때 나는 자연치료 요법을 찬성했었어요. 그는 전혀 달가워하지 않았지요.

열이 정말 기관지염과 연관이 있는지 의심이 들더군요.

그는 약을 처방해주길 바랐지요!

진짜 괴짜였소.

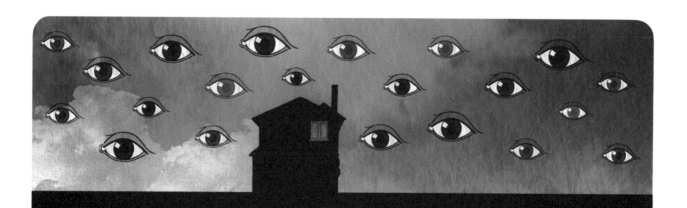

여보세요?

피터, 나의 사랑하는 친구여,
지금 너무나 혼란스럽다네.

이웃들이 지붕 위에서
나를 염탐하는 거 같아.

창문으로 엄청나게 환한 램프의 불빛이 보여.
이상한 소리를 내고,
알 수 없는 메시지를 보내고 있어.

어떻게 해야 하지?

글렌, 저녁에 약을
얼마나 먹은 거야?

피터, 경찰을 불러야 할까? 아니면
내가 직접 그들과 맞서야 할까?

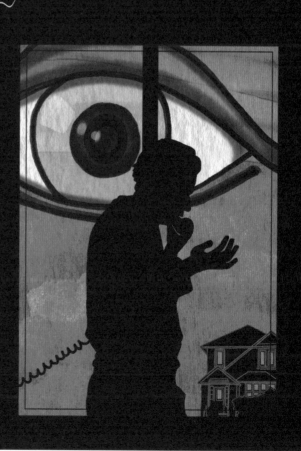

경찰을 부르면 안 돼, 글렌.
그들에게 다가가지도 마.
내가 토론토에 있는
자네 담당 의사를 만나보겠네!

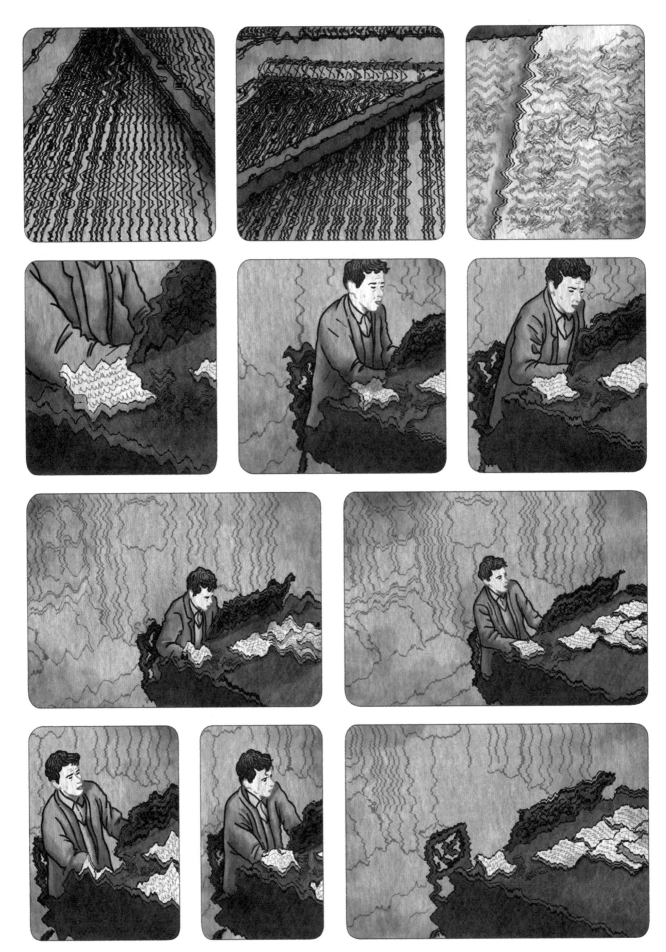

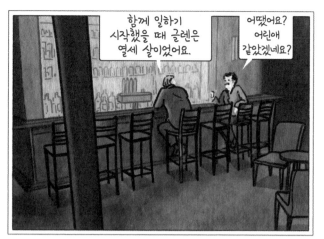

함께 일하기 시작했을 때 글렌은 열세 살이었어요.

어땠어요? 어린애 같았겠네요?

그와 함께 일하는 건 아주 쉬웠어요.

모든 천재는 강박증이 있어요. 안 그러면 천재가 아닙니다!

나는 글렌의 특이한 행동에 적응했고, 그러자 우리는 금세 친해졌죠.

병이 심각한 상태라니 너무 슬픕니다. 그는 아직도 할 수 있는 것이 아주 많아요.

괴짜로 명성이 높던데, 맞나요?

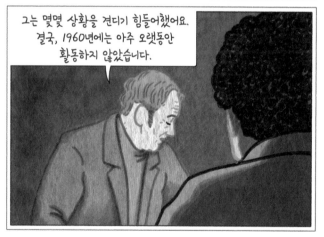

그는 몇몇 상황을 견디기 힘들어했어요. 결국, 1960년에는 아주 오랫동안 활동하지 않았습니다.

얼마나 고통스러운지 당신은 상상도 못 할 거예요.

이렇게 하면 아프진 않아요?

괜찮아요, 다만 좀 춥네요.

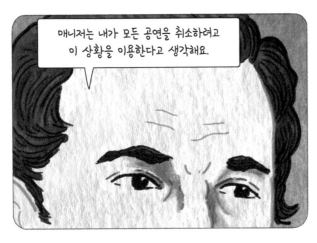

매니저는 내가 모든 공연을 취소하려고 이 상황을 이용한다고 생각해요.

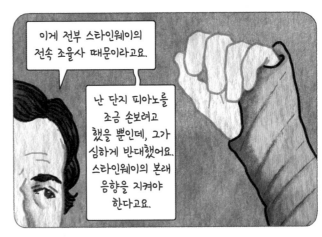

이게 전부 스타인웨이의 전속 조율사 때문이라고요.

난 단지 피아노를 조금 손보려고 했을 뿐인데, 그가 심하게 반대했어요. 스타인웨이의 본래 음향을 지켜야 한다고요.

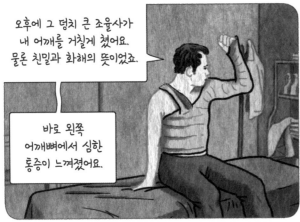

오후에 그 덩치 큰 조율사가 내 어깨를 거칠게 쳤어요. 물론 친밀과 화해의 뜻이었죠.

바로 왼쪽 어깨뼈에서 심한 통증이 느껴졌어요.

움직이지 마세요. 깁스가 아직 완전히 마르지 않았어요!

그때부터 피로감이 심하고, 특히 왼손의 관절들이 불편하게 느껴졌어요.

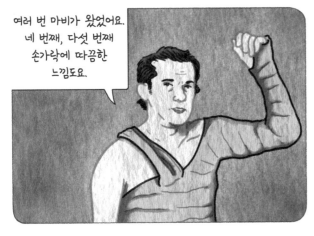

여러 번 마비가 왔었어요. 네 번째, 다섯 번째 손가락에 따끔한 느낌도요.

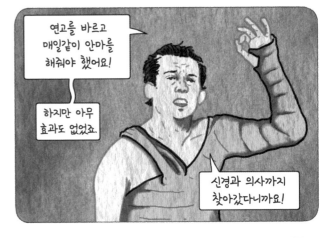

연고를 바르고 매일같이 안마를 해줘야 했어요!

하지만 아무 효과도 없었죠.

신경과 의사까지 찾아갔다니까요!

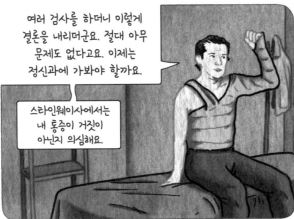

여러 검사를 하더니 이렇게 결론을 내리더군요. 절대 아무 문제도 없다고요. 이제는 정신과에 가봐야 할까요.

스타인웨이사에서는 내 통증이 거짓이 아닌지 의심해요.

친구들은 내가 정상이 아니라고 하더군요. 당신 생각은 어때요?

깁스를 한 달간 하고 나면 어깨가 잘 붙어 있을 겁니다!

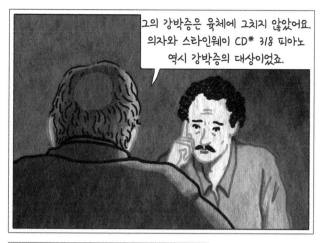

그의 강박증은 육체에 그치지 않았어요. 의자와 스타인웨이 CD* 318 피아노 역시 강박증의 대상이었죠.

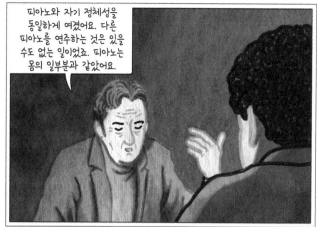

피아노와 자기 정체성을 동일하게 여겼어요. 다른 피아노를 연주하는 것은 있을 수도 없는 일이었죠. 피아노는 몸의 일부분과 같았어요.

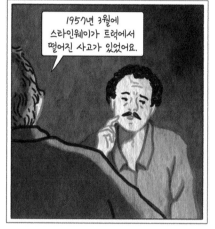

1957년 3월에 스타인웨이가 트럭에서 떨어진 사고가 있었어요.

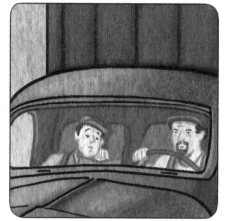

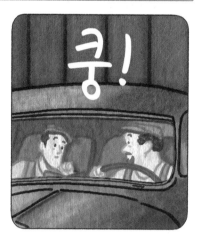

쿵!

?···

!!!

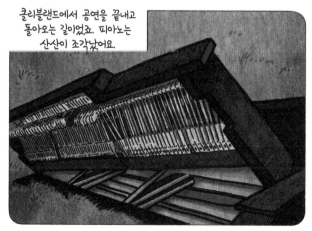

클리블랜드에서 공연을 끝내고 돌아오는 길이었죠. 피아노는 산산이 조각났어요.

*C는 연주회에 나갈 만큼 실력이 있는 전문 피아니스트를 위해 만들어졌다는 것을 뜻하고, D는 그 회사에서 가장 큰 모델이라는 것을 나타낸다. 즉, CD는 대형 전문가용 피아노를 의미한다.

그때의 충격으로
심한 우울증에 빠졌어요.

그렇게 망가진
피아노처럼 그도
추락했던 걸까요?

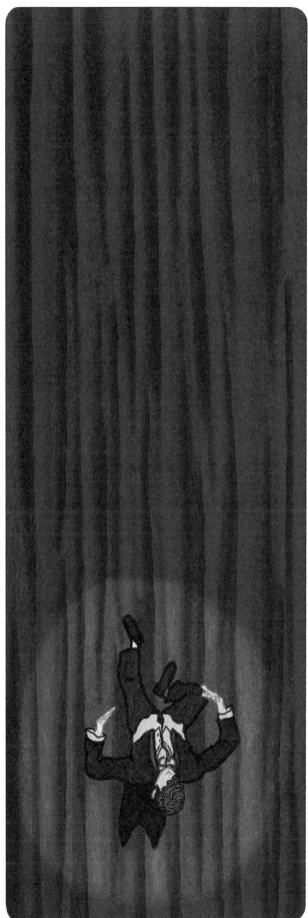

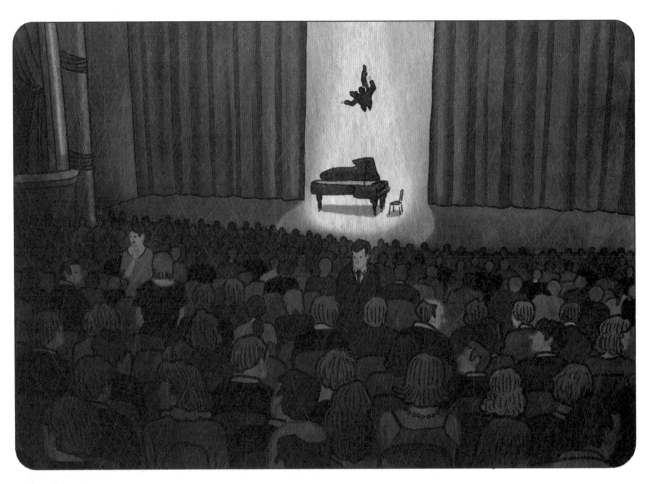

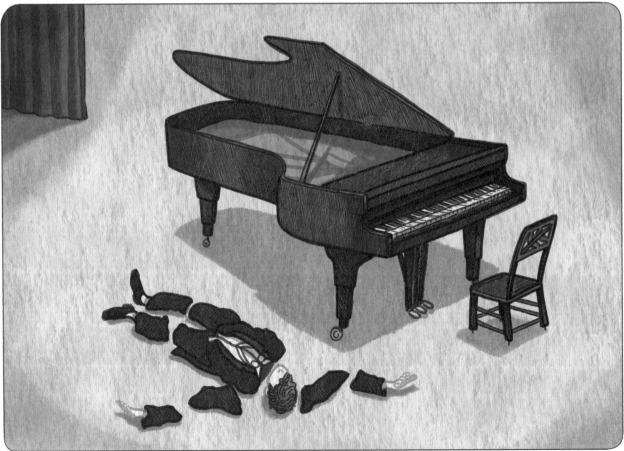

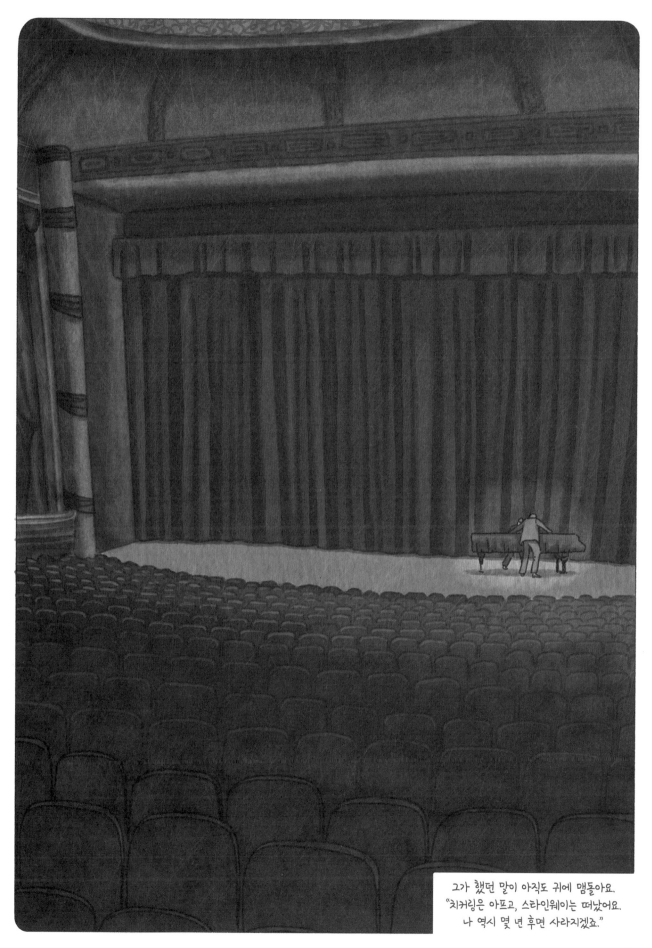

그가 했던 말이 아직도 귀에 맴돌아요.
"치커링은 아프고, 스타인웨이는 떠났어요.
나 역시 몇 년 후면 사라지겠죠."

내게 유일하게 유감스러운 점은 그가 청중 앞에서 연주하기를 그만뒀다는 거예요. 그는 대중에게 줄 것이 많은 사람이에요. 그 많은 사람이 그의 연주를 듣고 싶어 하죠. 슬픈 일이에요.

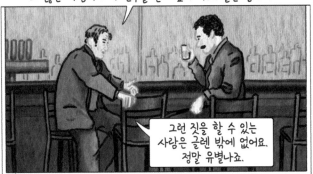

그런 짓을 할 수 있는 사람은 글렌 밖에 없어요. 정말 유별나요.

굴드는 나르시시스트에요. 피아노 앞에서 어떻게 연주하는지 보세요! 그는 연주하는 자기 모습을 보기를 좋아합니다.

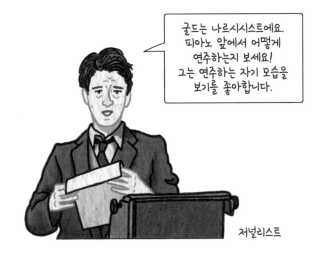

저널리스트

굴드가 왜 모르는 사람과의 악수를 거절하는지 아세요? 손이 으스러질까 봐 그런 거예요. 그래서 그가 어떻게 악수하는지 잘 아는 사람한테만 손을 내밀어요. 그에게 악수란, 젤리를 잡기 같은 거랍니다.

셰르스틴 메위에르 (Kerstin Meyer)

그는 두말할 것도 없이 이해할 수 없는 사람입니다.

브뤼노 몽생종 (Bruno Monsaingeon)

굴드? 나는 그의 모든 것을 아오!

톰 울프(Tom Wolfe)

그는 대중매체의 단골 인물이죠. 그의 성공은 피아니스트로서의 재능 때문도 있지만, 진짜 이유는 특별한 외모와 그만이 지닌 기상천외한 개성 때문이었어요.

저널리스트

그는 하나의 스타일을 창조했습니다. 그는 우리 미래가 지향하는 스타일을 보여줍니다.

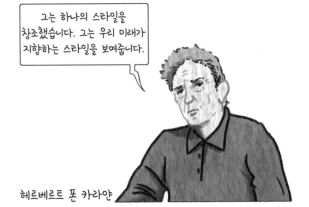

헤르베르트 폰 카라얀

굴드는 작곡가처럼 연주합니다. 그의 바흐를 들을 때, 저는 마치 바흐가 자신의 곡을 연주한다는 느낌을 받습니다.

에런 코플런드 (Aaron Copland)

청중이 굴드가 되는 것입니다.

굴드는 청중의 참여를 강요합니다. 그만큼 그의 작품 해석이 독창적이기 때문입니다.

브뤼노 몽생종

굴드는 정말 특별해요. 그는 삶의 모든 것을 통제하려고 합니다. 그는 셈하고, 필기하고, 결산표나 도표를 작성합니다. 그 노트들은 연도별로 나뉘어 있죠. 그것은 강박 장애입니다.

저널리스트

그는 하루에도 몇 번씩 혈압을 잽니다. 엄청난 양의 약을 먹죠. 어린 시절부터 세균 감염을 두려워했습니다. 모든 신체적 접촉을 피합니다. 전화할 때 상대방이 조금이라도 아픈 기색을 보이면 그것조차 피했습니다.

가족의 지인

굴드는 하루에 한 번만 식사합니다. 더 먹으면 죄책감을 느끼죠.

소식이 정신을 날카롭게 한다고 주장하지요.

앤드루 캐즈딘
(Andrew Kazdin)

굴드를 고독한 오페라의 유령과 비교하는 것은 잘못됐습니다. 그의 내면세계는 풍요로우니까요. 단지 남들에게는 보이지 않을 뿐입니다.

조지프 로디(Joseph Roddy)

글렌 굴드는 저에게 음악을 향한 새로운 호기심을 불러일으켰습니다.

레너드 번스타인
(Leonard Bernstein)

굴드가 전화기, 전보, 텔레비전 등을 좋아하는 것은 우연이 아닙니다. 될 수 있으면 최대한 사람들과의 대면을 피하기 때문이죠.

캐나다공영방송사 엔지니어

그는 우리 시대의 가장 위대한 음악가 중 한 명입니다. 혹은 시대의 가장 위대한 인물 중 한 명입니다.

요제프 크립스
(Josef Krips)

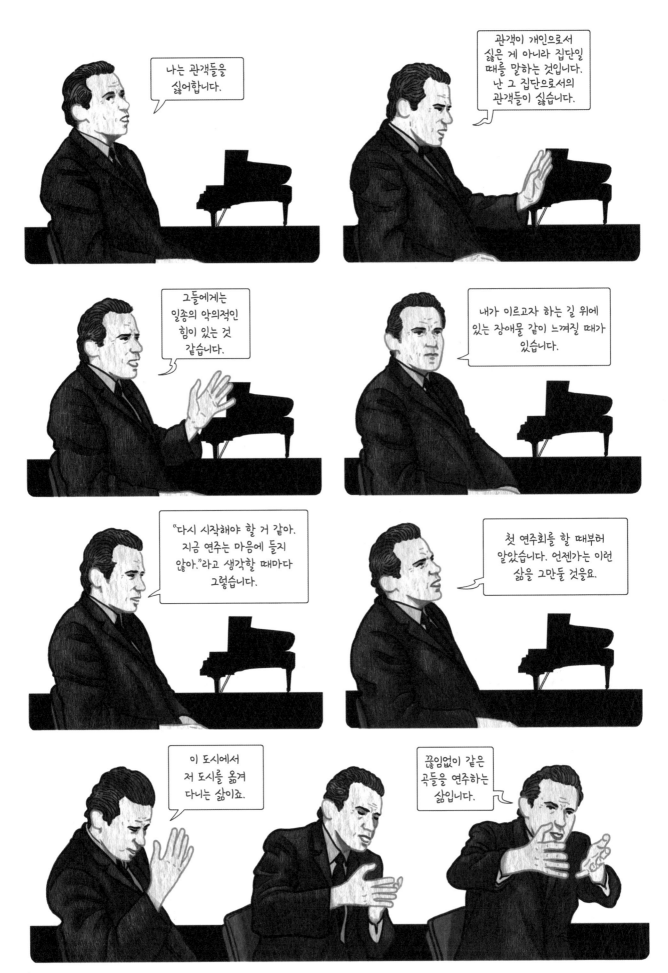

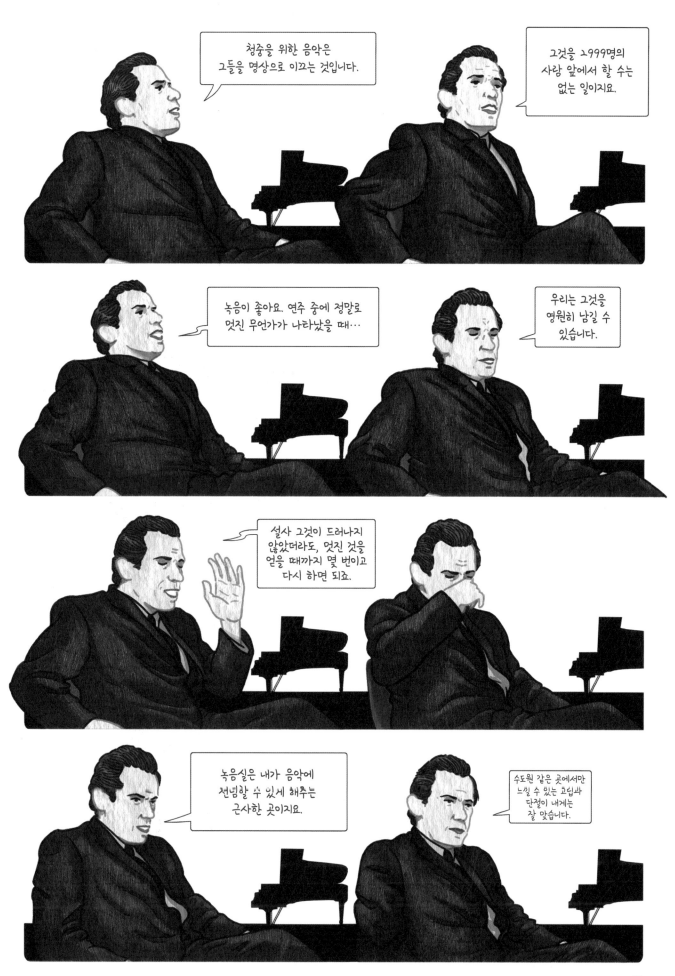

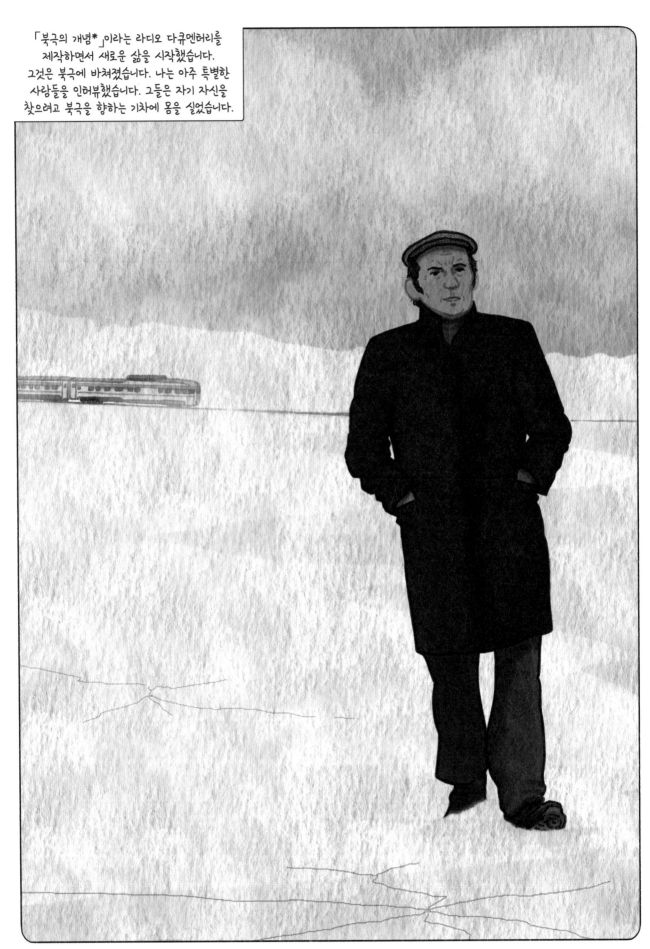

「북극의 개념*」이라는 라디오 다큐멘터리를
제작하면서 새로운 삶을 시작했습니다.
그것은 북극에 바쳐졌습니다. 나는 아주 특별한
사람들을 인터뷰했습니다. 그들은 자기 자신을
찾으려고 북극을 향하는 기차에 몸을 실었습니다.

*The Idea of North

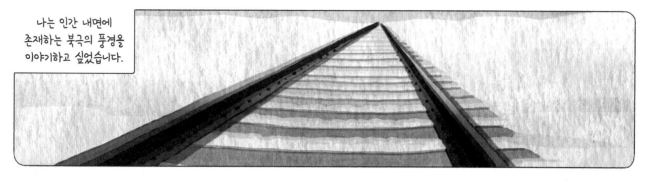

나는 인간 내면에
존재하는 북극의 풍경을
이야기하고 싶었습니다.

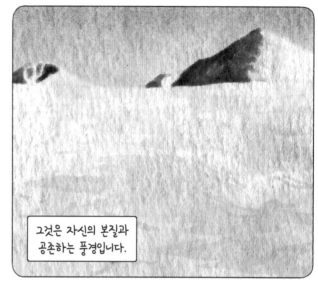

그것은 자신의 본질과
공존하는 풍경입니다.

그곳에서는 그 풍경을
이해하지 못하는 세상의
다른 모든 것을 제외합니다.

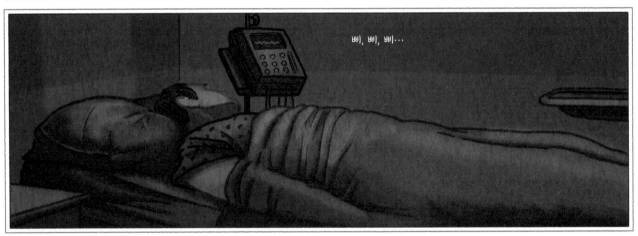

굴드가 혼수상태예요.

같이 라디오 녹음을 많이 했어요.

우린 아주 가까워졌죠.

그리고 확신하건대, 그의 친구가 되는 것은 풀타임 노동과 같아요.

집에 거의 들어가지도 못했어요. 심지어 나중에는 아이들이 나한테 '아저씨'라고 했어요.

그에 대해선 신문에서 많이 읽었네. 그렇게 특이한 사람이었나?

꼭 호텔에서 은둔하는 하워드 휴스*처럼 보이던데.

모든 것과 거리를 두었어요. 정말이지 그런 식으로 자신을 보호했죠. 친구라고는 다섯 손가락 안에 꼽을 정도였어요. 하지만 그는 자신과 만나기를 원하는 사람들에게는 언제나 문을 활짝 열어두었죠.

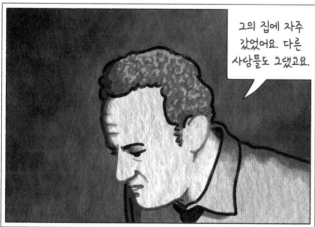

그의 집에 자주 갔었어요. 다른 사람들도 그랬고요.

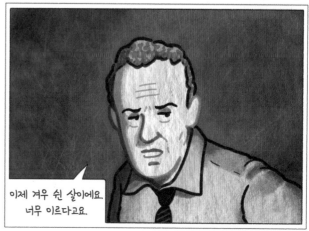

이제 겨우 쉰 살이에요. 너무 이르다고요.

*하워드 휴스(Howard Hughes): 미국의 공학자. 백만장자였으며 영화감독, 투자가 등 다양한 활동을 했다. 수많은 괴벽으로 유명하다.

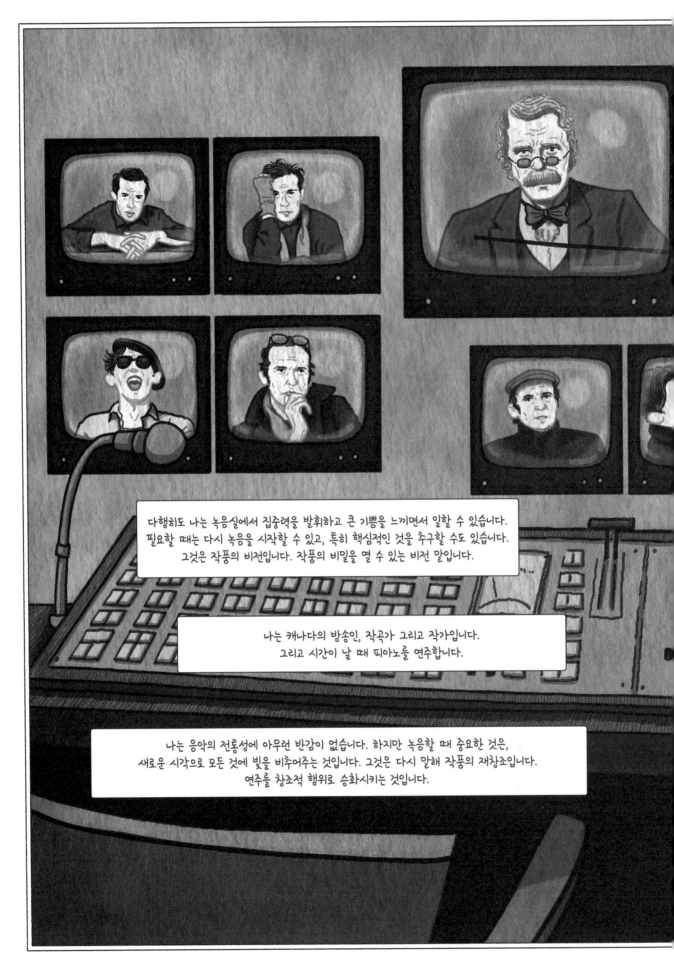

다행히도 나는 녹음실에서 집중력을 발휘하고 큰 기쁨을 느끼면서 일할 수 있습니다.
필요할 때는 다시 녹음을 시작할 수 있고, 특히 핵심적인 것을 추구할 수도 있습니다.
그것은 작품의 비전입니다. 작품의 비밀을 열 수 있는 비전 말입니다.

나는 캐나다의 방송인, 작곡가 그리고 작가입니다.
그리고 시간이 날 때 피아노를 연주합니다.

나는 음악의 전통성에 아무런 반감이 없습니다. 하지만 녹음할 때 중요한 것은,
새로운 시각으로 모든 것에 빛을 비추어주는 것입니다. 그것은 다시 말해 작품의 재창조입니다.
연주를 창조적 행위로 승화시키는 것입니다.

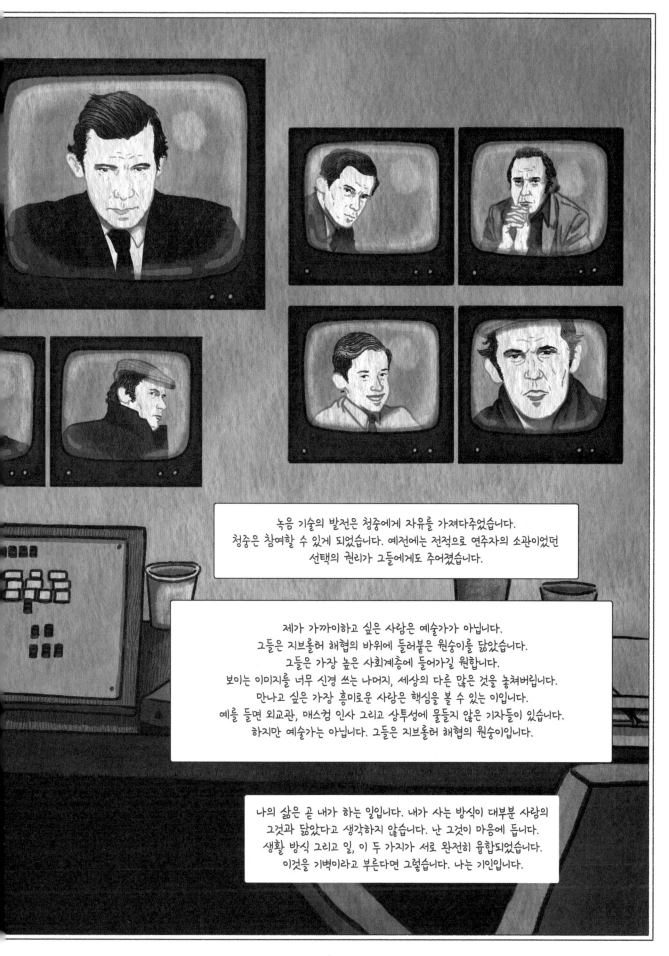

녹음 기술의 발전은 청중에게 자유를 가져다주었습니다.
청중은 참여할 수 있게 되었습니다. 예전에는 전적으로 연주자의 소관이었던
선택의 권리가 그들에게도 주어졌습니다.

제가 가까이하고 싶은 사람은 예술가가 아닙니다.
그들은 지브롤터 해협의 바위에 들러붙은 원숭이를 닮았습니다.
그들은 가장 높은 사회계층에 들어가길 원합니다.
보이는 이미지를 너무 신경 쓰는 나머지, 세상의 다른 많은 것을 놓쳐버립니다.
만나고 싶은 가장 흥미로운 사람은 핵심을 볼 수 있는 이입니다.
예를 들면 외교관, 매스컴 인사 그리고 상투성에 물들지 않은 기자들이 있습니다.
하지만 예술가는 아닙니다. 그들은 지브롤터 해협의 원숭이입니다.

나의 삶은 곧 내가 하는 일입니다. 내가 사는 방식이 대부분 사람의
그것과 닮았다고 생각하지 않습니다. 난 그것이 마음에 듭니다.
생활 방식 그리고 일, 이 두 가지가 서로 완전히 융합되었습니다.
이것을 기벽이라고 부른다면 그렇습니다. 나는 기인입니다.

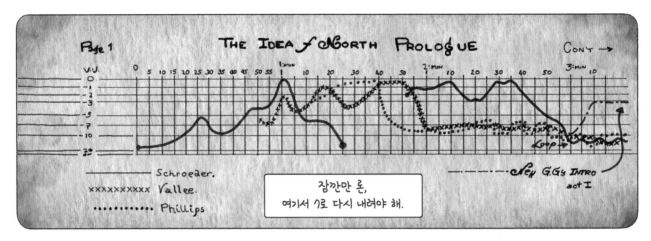

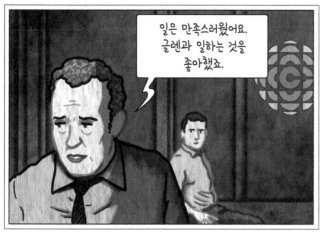

일은 만족스러웠어요. 글렌과 일하는 것을 좋아했죠.

어느 날 그의 링컨에 함께 탄 적이 있습니다. 그 차는 그의 두 번째 집이나 마찬가지였어요.

글렌은 창문은 모두 닫은 채 난방을 최고로 올렸어요. 그리고 거리를 두고 다른 사람들을 지켜봤습니다.

그는 위험한 운전자입니다. 차를 아주 빨리 몰았어요. 한 손가락으로 핸들을 잡고, 여기저기 널려 있는 악보들을 읽었죠.

차를 타고 가다가 곧잘 허름한 호텔 식당에 들렀습니다.

몇 시간이고 그곳에 앉아서 사람들이 나누는 평범한 대화를 듣습니다.

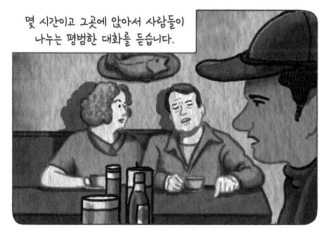

사진을 찍듯 눈에 그들을 담습니다.

소리가 울리는 벽에 둘러싸이는 것을 좋아했습니다 방공호에서처럼 보호받는 느낌을 받으니까요. 그를 고립시켜주니까요.

그는 보통 사람들처럼 되는 것을 거부했습니다.

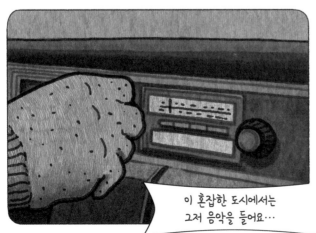

이 혼잡한 도시에서는
그저 음악을 들어요…

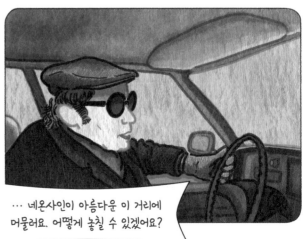

… 네온사인이 아름다운 이 거리에
머물러요. 어떻게 놓칠 수 있겠어요?

불빛은 훨씬 더 밝아요

모든 근심은 잊어버릴 수 있어요

모든 걱정은 잊고 시내로 가세요

도시는 당신이 있을 때 비로소 멋져요

이곳보다 멋진 곳은 없어요

모든 게 당신을 기다려요

배회하지 말고 모든 문제는 잠시 내버려둬요

시내에서는 영화를 볼 수 있어요

당신은 갈만한 곳들을 알지도 모르겠군요

밤새 문을 닫지 않는 몇 군데 장소들을요

부드러운 보사노바 선율에 귀 기울여봐요

당신은 밤새 그들과 춤을 추겠죠

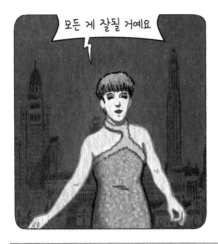

모든 게 잘될 거예요

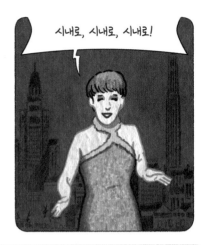

시내로, 시내로, 시내로!

굴드 씨가
페툴라 클라크의
「다운타운」도 들어요?

좋아하는 노래야.

바브라 스트라이샌드도
듣는걸!

그렇다고 그 앞에서 재즈나
컨트리음악을 얘기하면 안 돼.
아주 싫어하거든!

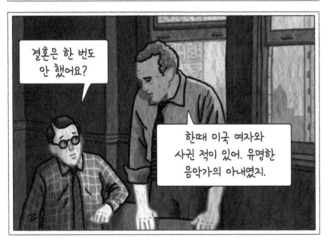

결혼은 한 번도
안 했어요?

한때 미국 여자와
사귄 적이 있어. 유명한
음악가의 아내였지.

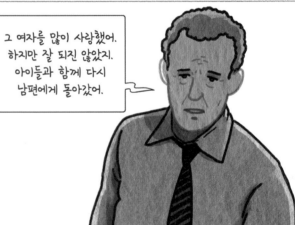

그 여자를 많이 사랑했어.
하지만 잘 되진 않았지.
아이들과 함께 다시
남편에게 돌아갔어.

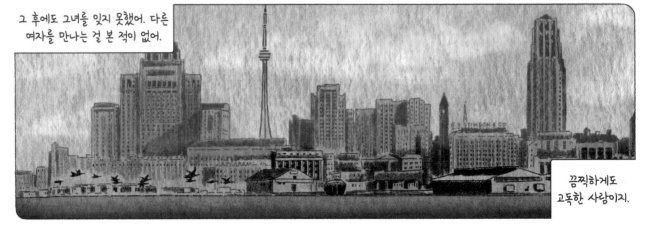

그 후에도 그녀를 잊지 못했어. 다른
여자를 만나는 걸 본 적이 없어.

끔찍하게도
고독한 사람이지.

라인을 만날 때마다 생각한다.
이렇게 보낸 시간만큼 오로지 홀로
시간을 보내야 한다고.

창조성은 고독을 통해서 커진다.
하지만 집단과의 교감은 그것을 억제한다.
고독이야말로 존재의 행복을 향한 가장 확실한 길이다.

다른 존재의 개입은 창조성을
향한 길 위의 장애물일 뿐이다.

글렌과 멋진 삶을 오랫동안 함께하고 싶었어요.

내게 남편을 떠나 아이들과 함께 토론토로 오라고 했어요.

그를 많이 사랑했어요.

짐을 싸서 그에게 갔죠.

글렌은 호숫가에서 아이들과 산책하기를 좋아했어요.

따르릉! 따르릉!

하지만 글렌과 일상을 함께하기는 힘들었어요.

따르릉! 따르릉!

그래서 청혼을 거절하고 남편에게 돌아왔어요.

따르릉! 따르릉!

그 후 2년 동안 매일 저녁 그에게서 전화가 왔어요.

따르릉! 따르릉!

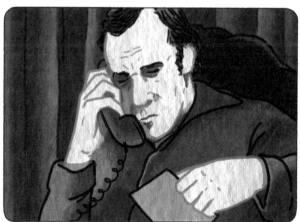

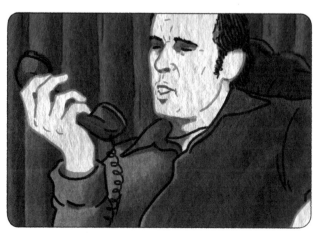

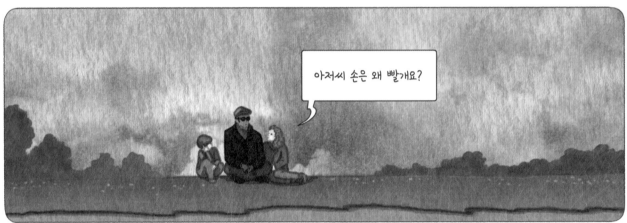

아저씨 손은 왜 빨개요?

어떻게 봤니?

혈액순환이 좋지
않아서란다.

그래서 항상 뜨거운 물에
손을 담그는 거야.
또 여름에도 장갑을 끼지!

우리 호숫가에
산책하러 갈까?

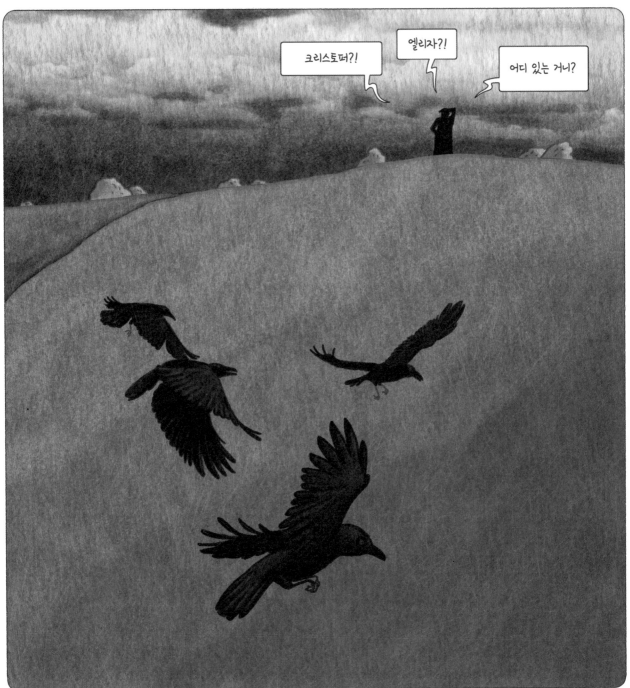

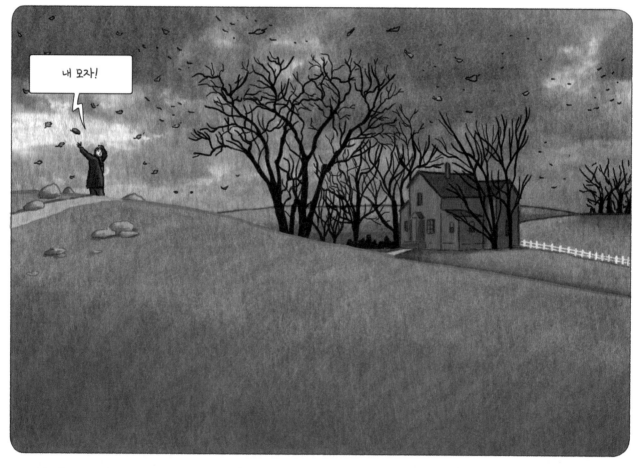
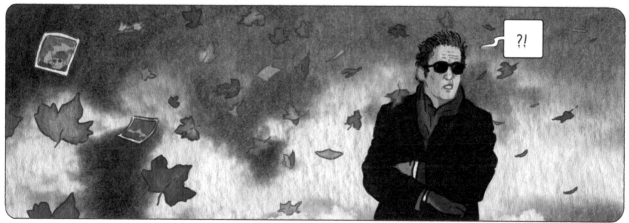

쇤베르크

바흐

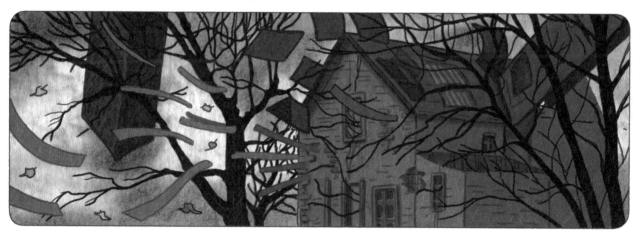

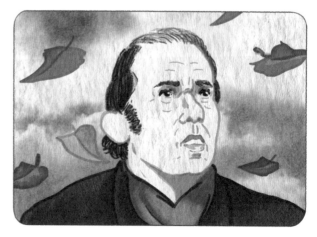

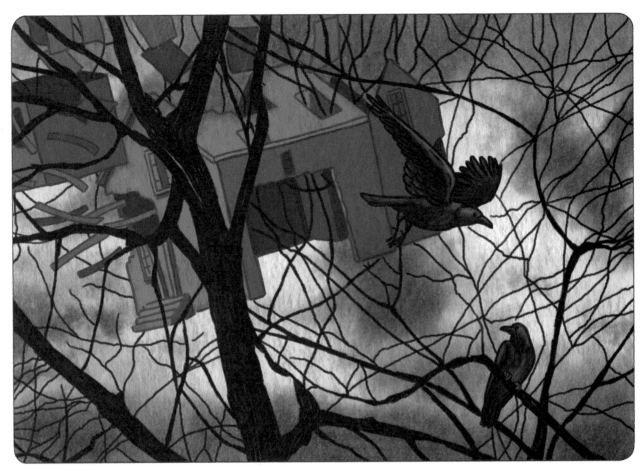

으윽… 머리가
터질 것 같아!

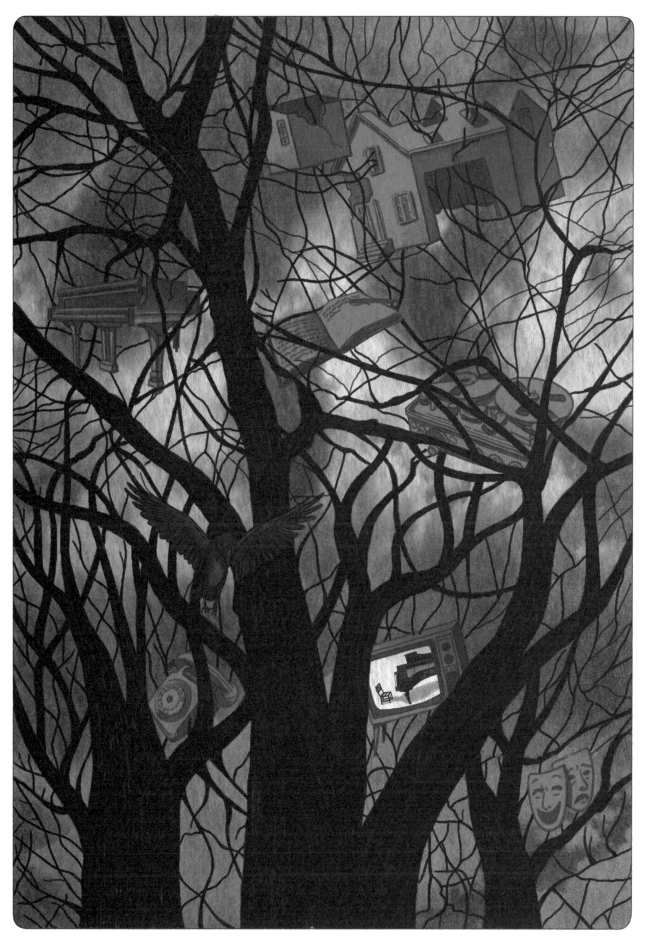

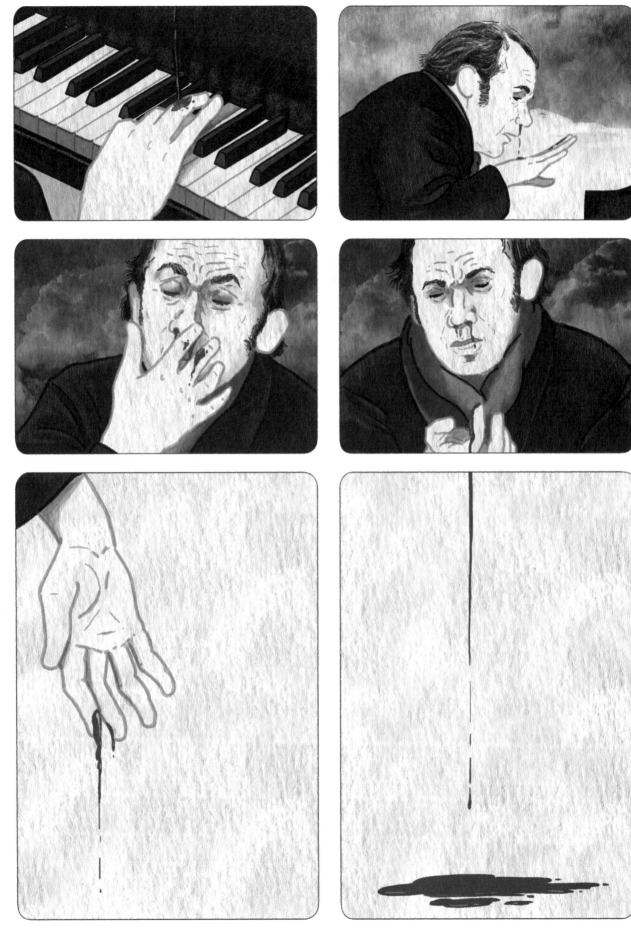

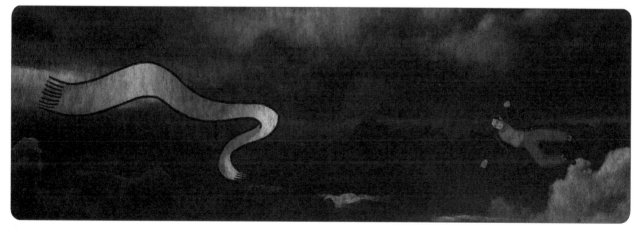

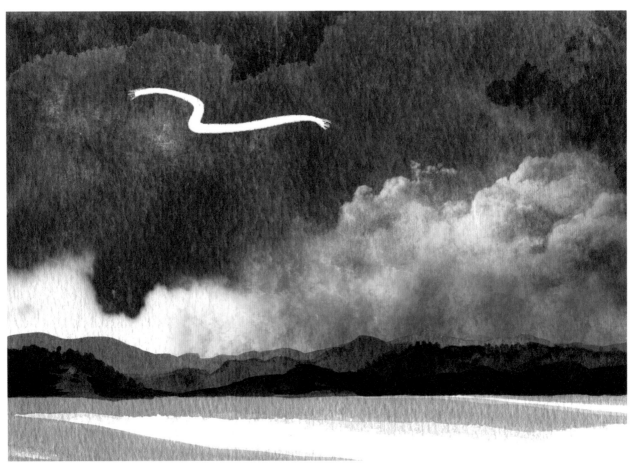

"나는 당연히 모든 사람이 나처럼 구름 낀 하늘을 사랑한다고 생각해왔다.
태양을 더 좋아하는 사람들이 있다는 것을 알고 충격을 금치 못했다."

글렌 굴드, 1982년 10월 4일 11시 사망 선고.

부 록

글렌 굴드 연보

1932.9.25.	캐나다 토론토 온타리오에서 출생.
1938.9.1. (6세)	윌리엄슨로드퍼블릭스쿨 입학.
1942년 (10세)	토론토왕립음악원 입학. 알베르토 게레로(Alberto Guerrero)에게 피아노를 사사함.
	오르간은 프레더릭 실베스터(Frederick C. Silverster), 음악 이론은 레오 스미스(Leo Smith)에게 가르침을 받음.
1944.2.15. (12세)	키와니스음악축제 피아노 부문 우승.
1945.9.1. (13세)	캐나다 말번중등학교 입학(1951년까지 재학).
1945.12.12. (13세)	캐나다 이튼 오디토리움(Eaton Auditorium)에서 오르간 연주로 생애 최초의 연주회 개최.
1946.5.8. (14세)	캐나다 매시홀에서 토론토오케스트라와 베토벤 「피아노 협주곡 제4번」을 협연하며 피아니스트로서 데뷔함.
	토론토왕립음악원을 최고 성적으로 졸업. 왕립음악원 창립 이래 최연소 음악원 회원이 됨.
1947.9.1. (15세)	월터 홈버거(Walter Homburger)가 글렌 굴드의 매니저가 됨(홈버거는 1967년까지 20년간 글렌 굴드의 매니저로 활동함).
1947.10.20. (15세)	캐나다 이튼 오디토리움에서 리사이틀 개최.
1948.11.1.~1949.2.28. (16세)	피아노 소나타, 바순을 위한 소나타, 셰익스피어 십이야의 반주 음악을 작곡함.
1950.12.24. (18세)	캐나다공영방송에서 라디오 리사이틀 개최.
1954.1.9. (22세)	해설문 『안톤 베버른에 대한 고찰(A Consideration of Anton Webern)』 집필.
1954.6.21. (22세)	캐나다공영방송에서 「골드베르크 변주곡」으로 리사이틀 개최. 「골드베르크 변주곡」을 연주한 최초의 공연임.
1955.1.2. (23세)	워싱턴 D.C에서 미국 데뷔 연주회 개최.
1955.1.11. (23세)	뉴욕에서 연주회 개최.
1955.5.1. (23세)	미국의 유력한 음반사인 컬럼비아사와 계약.
1955.6.6. (23세)	뉴욕 이스트 30번가의 오래된 교회에서 컬럼비아사와 바흐 「골드베르크 변주곡」을 일주일간 녹음.
1956~1957 (24세~25세)	미국 전역에서 순회공연.
1957.1.26. (25세)	미국의 지휘자이자 피아니스트인 레너드 번스타인과 협연.
1957.5.7.~1957.5.19. (25세)	레닌그라드와 모스크바에서 독주회 개최. 이 무대가 유럽에서의 첫 번째 연주회가 됨.
1957.5.24.~1957.5.26. (25세)	베를린에서 지휘자 헤르베르트 폰 카라얀, 베를린필하모니오케스트라와 베토벤 「피아노 협주곡 3번」 협연.
1958.8.10.~1958.12.16. (26세)	유럽과 중동 지역에서 두 번째 순회공연 개최.
1959.5.16.~1959.5.30. (27세)	베를린과 런던에서 연주회 개최. 이 연주회는 유럽에서의 마지막 무대가 됨.
1961.2.6. (29세)	캐나다공영방송 TV 프로그램 「주제는 베토벤(The Subject is Beethoven)」에 출연함.
1962.1.31.~1962.2.21. (30세)	바흐 「푸가의 기법(The Art of Fugue)」을 오르간으로 연주한 음반 녹음. 글렌 굴드의 유일한 오르간 연주 음반임.
1962.4.6.~1962.4.8. (30세)	「피아노 협주곡 제1번」으로 레너드 번스타인과 협연 연주회 개최.
1962.8.8. (30세)	캐나다공영방송 라디오 프로그램 「아놀드 쇤베르크: 음악을 바꾼 남자(Arnold Schoenberg: The Man Who Changed Music)」에 출연하여 쇤베르크의 곡들을 연주함.

1964.4.10. (32세)	로스앤젤레스에서 생애 마지막 연주회 개최. 바흐 「푸가의 기법 BWV 1080」, 「파르티타」, 베토벤 「피아노 소나타 A♭ 장조, op. 110」, 크레네크(Krenek) 「피아노 소나타 제3번(*Third Piano Sonata*)」등을 연주.
1964.6.1. (32세)	토론토대학교에서 명예 박사학위를 받음.
1966.1.14.~1966.1.17. (34세)	독일의 소프라노 엘리자베트 슈바르츠코프와 슈트라우스 「오필리아의 노래 op. 67 Nos. 1-3」 녹음.
1967.12.27. (35세)	글렌 굴드 최초의 라디오 다큐멘터리 『북극의 개념』이 캐나다공영방송에서 공개됨.
1969.11.12. (37세)	글렌 굴드가 제작한 두 번째 라디오 다큐멘터리 「지각자들(*The Latecomers*)」이 캐나다공영방송을 통해 공개됨.
1972.3.26.~1972.5.28. (40세)	「헨델 모음곡(*Handel's Suites Nos. 1–4*)」을 하프시코드 연주로 녹음함. 글렌 굴드의 유일한 하프시코드 연주 음반임.
1974.2.20. (42세)	캐나다공영방송 프로그램 「우리 시대의 음악(*Music in Our Time*)」에 출연.
1974년 (42세)	그래미상 베스트 클래식 작곡상 수상.
1975.7.26. (43세)	글렌 굴드 어머니 사망.
1976.3.26. (44세)	글렌 굴드가 제작한 세 번째 라디오 다큐멘터리 「대지의 정적(*The Quiet in the Land*)」이 캐나다공영방송에서 공개됨.
1980.7.1.~1980.8.31. (48세)	캐나다 보퍼트 해(Beaufort)에 있는 유전 굴착 장치에서 「글렌 굴드 판타지(*A Glenn Gould Fantasy*)」라는 가상 연주회 개최. 연주는 「글렌 굴드 25주년 음반(*The Silver Jubilee Album*)」으로 발매됨.
1981.4.22.~1981.5.29. (49세)	바흐 「골드베르크 변주곡」 두 번째 음반 녹음.
1982.9.27. (50세)	뇌졸중으로 쓰러져 토론토종합병원에 입원.
1982.10.4. (50세)	글렌 굴드 사망.
1983년	그래미상 베스트 클래식 앨범상 및 연주상 수상.
1984년	그래미상 베스트 클래식 연주상 수상.

재생 목록 :
작가가 이 작품을 집필하면서 함께했던 곡들입니다.

Glenn Gould, Bach : Goldberg Variations BWV 988 (1955년과 1981년 음반)
Glenn Gould, Bach : The Well-Tempered Clavier Book 1, 2
Glenn Gould, Bach : Partita No. 1, 2, 5, 6 ; Italian Concerto
Glenn Gould, Bach : Cantata BWV 54 "Widerstehe doch der Sünde"
Glenn Gould, Schoenberg : Three Piano Pieces, Op. 11
Glenn Gould, Brahms : 10 Intermezzi for Piano
The Glenn Gould Silver Jubilee Album : So you Want to Write a Fugue? For Four Voices and String Quartet
Leonard Bernstein, Glenn Gould, Brahms : Piano Concerto No.1

글렌 굴드 음반 목록:
(모든 음반은 소니 클래시컬(sony classical)에서 발표했다.)

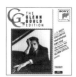

Johann Sebastian Bach (1685~1750)
Goldberg Variations, BWV 988
1955 Recording

발매 : 1956년 3월 1일

글렌 굴드는 컬럼비아사와 작업한 이 첫 음반으로 전설이 되었다. 그가
바흐를 연주하면 마치 어둠에 묻힌 방에서 커튼을 걷고 커다란 창문을
활짝 열어젖힌 것처럼 느껴졌다. 이 음반은 언론의 커다란 찬사를 받으며
성공적인 판매 기록을 세운다. 오늘날 열 개의 가장 중요한 클래식 음반
중 하나로 꼽히며 지금까지도 사랑받는다.

Parution du LP : 1ᵉʳ mars 1956. Durée totale : 38:23 ;
enregistrement : Columbia 30th Street Studio, New York City, USA,
10 & 14-16 juin, 1955 ; produit par Howard H. Scott.

Johann Sebastian Bach
Italian Concerto in F Major, BWV 971
Partita No. 1 in B-flat Major, BWV 825
Partita No. 2 in C minor, BWV 826

발매 : 1960년 6월 6일

컬럼비아사와 열 번째 음반을 녹음하던 중에 글렌 굴드를 주인공으로
하는 다큐멘터리 영화가 제작된다. 바로 「오프 더 레코드, 온 더
레코드(Off the Record/On the Record)」다. 이 영화로 굴드는
명실상부한 세계적인 스타로 발돋움한다. 굴드는 "클래식계의 최고의
힙스터(hipster)" 또는 "제임스 딘에 못지않은 숭배의 대상"이 된다. 그는
클래식계의 첫 번째 "팝스타"라고 할 수 있지 않을까. 이때만 해도 굴드는
대중매체의 부풀리기에 아직 관대했다.

Parution du LP : 6 juin 1960. Durée totale : 40:05 ; enregistrement : Columbia 30th Street
Studio, New York City, USA, 22-26 juin 1959 (pistes 1-3), 1ᵉʳ & 8 mai et 22 septembre 1959
(pistes 4-9), 22 & 23 juin 1959 (pistes 10-15) ; produit par Howard H. Scott.

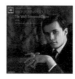

Johann Sebastian Bach
The Well-Tempered Clavier, Book I,
BWV 846-853,
Preludes and Fugues 1–8

발매 : 1963년 1월 14일

1962년 1월 10일, 굴드는 피아노 연주의 바이블인 바흐의 평균율
클라비어 전곡을 발표하기 시작한다. 이날 이후 굴드는 전집의
완성에 9년이 넘는 시간을 쏟아붓는다. 폴 마이어스(Paul Myers)는
"몇몇 프렐류드(전주곡)와 푸가의 경우엔 열 번 혹은 열다섯 번이나
다른 버전으로 녹음했습니다."라고 술회한다. "거의 모든 버전의 음
하나하나가 완벽했을 뿐만 아니라 그 음들은 서로 달랐어요. 글렌의
손가락 아래에서 기존 곡이 완전히 새로운 작품으로 태어나는 것을
목격하는 일은 놀라운 경험이었습니다."라고 덧붙였다.

Parution du LP : 14 janvier 1963. Durée totale : 37:18 ; enregistrement : Columbia 30th
Street Studio, New York City, USA, 7 juin & 21 septembre 1962 (pistes 1-2), 7 juin 1962
(pistes 3-4), 7 juin & 20 septembre 1962 (pistes 5-6),
21 septembre 1962 (pistes 7-8), 20 septembre 1962 (pistes 9-10, 13-16), 14 juin
1962 (pistes 11-12) ; produit par Paul Myers (pistes 1-2, 5-10, 13-16), Joseph
Scianni (pistes 3-4, 11-12).

Johann Sebastian Bach
Two and Three Part Inventions
and Sinfonias,
BWV 772-801

발매 : 1964년 8월 10일

연주회를 중단하겠다고 선언한 이후 발표한 첫 번째 음반. "현대의
피아노에 하프시코드와 같은 맑은 소리와 예민한 촉각적 반응을
더하고자" 그는 수년 동안 스타인웨이사의 CD 318을 수도 없이 손봤다.
그 결과 "느린 악절의 중음에서 약간 신경질적인 딸꾹질과 같은 소리"를
냈다. 실제로 그랬다!

Parution du LP : 10 août 1964. Durée totale : 50:02 ; enregistrement :
Columbia 30th Street Studio, New York City, USA, 18 & 19 mars 1964 ;
produit par Paul Myers.

Ludwig van Beethoven (1770~1827)
Concerto No. 5 in E-Flat Major
for Piano and Orchestra,
Op. 73, "Emperor"

발매 : 1966년 5월 16일

전설적인 지휘자 레오폴드 스토코프스키(Leopold Stokowski)와 함께한 유일한 협연(굴드는 1971년 캐나다공영방송 라디오에서 이 거장에게 연주를 헌정한 적이 있다). 이 서른네 살의 캐나다인과 그보다 반세기 정도 더 나이가 많은 연장자의 만남이기도 한 "최고들의 만남"은 굴드의 또 다른 꿈을 실현하게도 했다. 옆 녹음실에서 작업하던 바브라 스트라이샌드를 처음 만나게 된 것이다.

Parution du LP : 16 mai 1966. Durée totale : 42:34 ; enregistrement : Manhattan Center, New York City, USA, 1er & 4 mars 1966 ; produit par Andrew Kazdin ; chef d'orchestre Leopold Stokowski, Piano Glenn Gould, American Symphony Orchestra.

Johann Sebastian Bach
Three Keyboard Concertos,
BWV 1054, 1056 & 1058 (Vol. I)

발매 : 1967년 7월 17일

지휘자 레너드 번스타인과 함께 작업한 협주곡 라단조 음반이 나온 지 10년 후에서야 지휘자 블라디미르 골슈만(Vladimir Golschmann)과 협연한 바흐 협주곡(Volume 1)을 발표했다. 골슈만은 글렌 굴드와 함께한 작업을 다음과 같이 말한 바 있다. "당신과의 녹음이 내게 얼마나 큰 즐거움을 선사해주었는지 모릅니다. 잊지 마세요. 혹시 당신과 작업하겠다는 지휘자가 없을 때, 내가, 내가 꼭 당신과 함께하겠습니다!"

Parution du LP : 17 juillet 1967. Durée totale : 40:10 ; enregistrement : Columbia 30th Street Studio, New York City, USA, 2 mai 1967 (pistes 1-3) ;
1er mai 1958 (pistes 4-6) & 4 mai 1967 (pistes 7-9) ; produit par Andrew Kazdin (pistes 1-3 & 7-9) ; Howard H. Scott (pistes 4-6) ; chef d'orchestre Vladimir Golschmann ; Piano Glenn Gould ; Columbia Symphony Orchestra.

Ludwig van Beethoven
Symphony No. 5 in C Minor, Op. 67
(Transcribed for Piano by Franz Liszt)

발매 : 1968년 4월 3일

이 음반의 뒷면에는 굴드가 음반에 대해 직접 쓴 해설이 실려 있다. 그는 가상 인물 네 명의 목소리를 빌려 자기 생각을 전달한다. 영국 음악 비평가 험프리 프라이스 · 데이비스(Humphrey Price-Davies) 경, 뮌헨 음악이론가 카를하인츠 하인켈(Karlheinz Heinkel), 미국 정신과 의사 레밍(S. F. Lemming) 교수, 그리고 부다페스트의 음악노동자총연합 노조 신문의 뉴욕 통신원이다. 글에는 세상을 향한 조롱, 풍자, 반어, 번쩍이는 통찰력이 가득하다.

Parution du LP : 3 avril 1968. Durée totale : 38:58 ; enregistrement : Columbia 30th Street Studio, New York, USA, 22 novembre, 5, 7, 28 & 29 décembre 1967 et 8 janvier 1968 ; produit par Andrew Kazdin.

Ludwig van Beethoven
Beethoven Sonatas Nos. 8, 14 & 23

발매 : 1970년 2월 24일

세상에 논란을 불러일으킨 획기적인 음반. 굴드는 너무나 느린 속도로 연주하는 방식으로 「피아노 소나타 바단조 Op. 57」을 완전히 다시 해석했다. "베토벤의 「열정(Appassionata)」에는 자기도취적인 웅대함, 그러니까 잘해낼 수 있을 때까지 한번 해보자는 식의 도발적인 태도가 엿보입니다. 그래서 나는 이 곡을 「슈테판 왕(König Stephan)」과 「웰링턴의 승리(Wellingtons Sieg)」 사이의 어딘가에 놓았습니다."

Parution du LP : 24 février 1970. Durée totale : 64:37 ; enregistrement : Columbia 30th Street Studio, New York City, USA, 18 & 19 avril 1966 (pistes 1-3) ; 15 mai 1967 (pistes 4-6) et 18 octobre 1967 (pistes 7-9) ; produit par Andrew Kazdin.

William Byrd (1543~1623)
Orlando Gibbons (1583~1625)
A Consort* of Musicke Bye William Byrde and Orlando Gibbons

발매 : 1971년 9월 29일

"올랜도 기번스는 내가 좋아하는 작곡가이며 언제나 그래 왔다. 그만큼 세기말을 잘 구현한 음악가는 없다." 이 위대한 영국 버지널** 연주가에 대한 찬양은 도발적인 발언일 뿐만 아니라 굴드의 청교도적인 어린 시절을 상기시킨다.

Parution du LP : 29 septembre 1971. Durée totale : 42:44 ; enregistrement : Columbia 30th Street Studio, New York City, USA, 14 & 15 juin 1967 (piste 1) ; 30 juillet – 1er août 1968 (pistes 2, 3, 6) ; 25 & 26 mai 1967 (pistes 5, 7) ; Eaton's Auditorium, Toronto, Canada, 18 avril 1971 (pistes 4, 8) ; produit par Andrew Kazdin.

Wolfgang Amadeus Mozart (1756~1791)
Piano Sonatas, Vol. 3

발매 : 1972년 1월 19일

"모차르트의 소나타 12번은 처음 피아노를 배웠을 때 연주했던 곡입니다. 나는 정말 이해할 수가 없었습니다. 내 스승들을 비롯하여 내 주변의 어른들이 왜 이 곡을 서양 음악사에서 가장 뛰어난 작품 중 하나로 여기는지 말입니다."

Parution du LP : 19 janvier 1972. Durée totale : 49:18 ; enregistrement : Columbia 30th Street Studio, New York City, USA, 30 & 31 janvier et 13 février 1969 (pistes 1-3) ; 11 août 1970 (pistes 4-6) ; 28 & 29 septembre et 16 décembre 1965 ; 16 & 17 mai 1966 (pistes 7-9) et 12 août 1965 ; 16 & 17 mai 1966 ; 22 & 23 janvier et 10 août 1970 (pistes 10-12) ; produit par Andrew Kazdin.

*콘소트 : 16~17세기의 합주단
**버지널(virginal) : 영국에서 16~17세기에 유행한 건반이 있는 발현악기.

Johann Sebastian Bach
The French Suites, Vol. II
and Overture in the French Style

발매 : 1974년 5월 4일

다시 바흐로 돌아온 굴드. 1974년에는 바흐 연주 음반만 두 장 발표한다.
이 해에는 다른 프로젝트에 열을 올렸다. 굴드는 캐나다공영방송에서
제작하는 '쇤베르크 시리즈'와 「우리 시대의 음악」에 참여했으며, 프랑스
국영 방송사가 제안하고 프랑스 감독 브뤼노 몽생종이 촬영한 「음악의
길(Chemins de la musique)」 4부작을 위해 작업하기도 했다. 또한,
같은 해에 힌데미트(Hindemith)의 피아노 소나타 음반 표지에 실린
해설로 그래미상을 받았다.

Parution du LP : 4 mai 1974. Durée totale : 46:35; enregistrement : Eaton's Auditorium,
Toronto, Canada, 27 février et 23 mai 1971 (pistes 1-7) ; 13 mars
et 23 mai 1971 (pistes 8-15) ; 10, 11, 24 & 31 janvier et 27 février 1971 ;
5 novembre 1973 (pistes 16-26) ; produit par Andrew Kazdin.

Jean Sibelius (1865~1957)
Three Sonatines for Piano, Op. 67
"Kyllikki" - Three Lyric Pieces for Piano, Op. 41

발매 : 1977년 11월 4일

굴드는 이 앨범에서 여러 개의 마이크를 피아노 가까이에 놓거나 멀리
두는 등의 실험적인 녹음을 시도한다. 또한, 위대한 핀란드 작곡가에
대한 그의 각별한 사랑을 담기도 한다. 작곡가 시벨리우스의 곡은 50년대
말에 헤르베르트 폰 카라얀이 지휘한 베를린필하모니오케스트라와
연주한 바 있다. 굴드는 "당시의 연주는 인생에서 가장 중요한 음악적
경험이었다."라고 술회한다.

Parution du LP : 4 novembre 1977. Durée totale : 37:53 ; enregistrement : Eaton's
Auditorium, Toronto, Canada, 18 & 19 décembre 1976 (pistes 1-3 et
7 & 8) ; 28 & 29 mars 1977 (pistes 4-6 et 9-11) ; produit par Andrew Kazdin.

Johann Sebastian Bach
Preludes, Fughettas and Fugues

발매 : 1980년 9월 1일

1979년 12월, 수년간 굴드의 프로듀서였던 앤드루 캐즈딘이
컬럼비아사를 떠난다. 그 후 굴드는 직접 프로듀서를 맡아 녹음 작업을
한다. 그러한 첫 음반이 1980년 1월과 2월에 작업한 바흐의 프렐류드,
푸게타와 푸가다. 음반 표지에는 황폐하고 텅 빈 곳에 우두커니 서 있는
굴드기 담겨 있는데, 그린 모습은 선새 씨아니스트라기모나는 최후
심판의 날 방랑자처럼 보인다.

Parution du LP : 1er septembre 1980. Durée totale : 40:46 ;
enregistrement : Eaton's Auditorium, Toronto, Canada,
10 & 11 octobre 1979 (pistes 1-11) ; 10 & 11 janvier et 2 février 1980
(pistes 12-17) et 20 janvier & 2 février 1980 (pistes 18-24) ; produit
par Glenn Gould ; Andrew Kazdin.

The Glenn Gould Silver Jubilee Album

발매 : 1980년 11월 3일

첫 번째 레코드는 컬럼비아사의 보관함에 있던 일종의 '잡동사니'
모음집이다. 그것들은 어딘가 조금 부족했거나 미처 완성되지 않은 미공개
녹음들이다. 그리고 두 번째 레코드에는 「글렌 굴드 판타지」의 한 부분이
영상으로 담겨 있다. 굴드는 '복귀' 공연으로 북부 캐나다의 앞바다,
보퍼트 해에 있는 한 유전 굴착 장치에서 가상 연주회를 연 것이다!

Parution du LP : 3 novembre 1980.
Disque 1 – durée totale : 45:31 ; enregistrement : Columbia 30th Street Studios, New
York City, USA, 30 janvier 1968 (pistes 1, 3-6) ; 6 février 1968 (piste 2) ;
14 décembre 1963 (piste 7) ; 14 & 15 janvier 1966 (pistes 10-12) ;
30 & 31 juillet et 1er août 1968 (piste 13) et Eaton's Auditorium, Toronto, Canada, 13
décembre 1972 (pistes 8 & 9) ; produit par Andrew Kazdin (pistes 1-6, 8 & 9, 13) ; Paul
Myers (pistes 7, 10-12) ; piano Glenn Gould (pistes 1-6, 8-13) ; soprano Elizabeth Benson-
Guy ; mezzo-soprano Anita Darian ; tenor Charles Bressler ; basse Donald Gramm ; chef
d'orchestre Vladimir Golschmann ; Juilliard String Quartet (piste 7) ; soprano Elisabeth
Schwarzkopf (pistes 10-12). Disque 2 – durée totale : 54:44 ; enregistrement Eaton's
Auditorium, Toronto, Canada, 1er, 7 & 8 juillet 1980 ; produit par Glenn Gould.

Johann Sebastian Bach
The Goldberg Variations, BWV 988
1981 Digital Recording

발매 : 1982년 9월 2일

굴드 생전에 발표한 이 마지막 음반은 첫 음반과 같은 음악이라고 할 수
있다. 이로써 1955년에 시작된 화려한 음반 녹음 사이클은 하나의 원을
그리며 완성된다. "내 음악 안에는 가을의 고요함 같은 것이 존재한다고
생각하고 싶다. 아주 커다란 평화의 이미지 같은 것이. 우리가 한 녹음이
기술적으로 완벽할 뿐만 아니라 정신적으로도 완벽함에 이를 수만 있다면
정말 근사한 일일 것이다."

Parution du LP : 2 septembre 1982. Durée totale : 50:58 ; enregistrement : Columbia 30th
Street Studio, NYC, USA, 22-25 avril et 15, 19 & 29 mai 1981 ; produit par Glenn Gould,
Samuel H. Carter.

Johannes Brahms (1833~1897)
Ballades, Op. 10, Rhapsodies, Op. 79

발매 : 1983년 3월 1일

굴드 사후에 발표된 세 장의 음반 중 첫 번째 음반이다. 이 음반은
1960년에 발표한 굴드의 열한 번째 음반에 달긴 브람스 인테르메쪼
(간주곡) 연주의 연장선에 있다고 할 수 있다. 굴드가 연주한 브람스에는
마치 다른 세상에 온 듯한 내적인 평화과 완전한 조화가 흐른다.

Parution du LP : 1er mars 1983. Durée totale : 42:25 ; enregistrement : RCA Studio A,
New York City, USA, 8-10 février 1982 (Tracks 1-4) ; 30 juin &
1erjuillet 1982 (Tracks 5 & 6) ; produit par Glenn Gould ; Samuel H. Carter.

* 음반 사진은 출간 당시 LP 사진을 기준으로 하되, CD로 리마스터링 된 음반은 그 음반
 사진을 사용했습니다.
* 음반 해설은 미카엘 슈테게만(Michael Stegemann) 이 작성했습니다.
* 음반 사진은 소니 클래시컬에서 제공받았습니다.
© Sony Music Entertainment

참고자료 :

글, 책, 잡지

Écrits, livres, revues

Glenn Gould, une vie. Kevin Bazzana, Éditions Boréal.

Glenn Gould, lettres. Christian Bourgois éditeur.

Glenn Gould, les 80 ans d'une légende, 1932-1982.
Diapason hors-série, les icônes du classique.

Glenn Gould, non, je ne suis pas du tout un excentrique.
Montage et présentation de Bruno Monsaingeon,
Éditions Fayard.

Partita pour Glenn Gould, musique et forme de vie.
Georges Leroux, Les Presses de l'Université de Montréal.

Glenn Gould, chemins de traverse. Bruno Monsaingeon, Éditions
Fayard.

Glenn Gould, piano solo. Michel Schneider, Folio.

Glenn Gould, une vie en images. Éditions Flammarion.

Glenn Gould, entretiens avec Johathan Cott.
Musiques & cie, éditions 10/18.

DVD

Glenn Gould on Television,
The complete CBC broadcasts 1957-1977.
CBC & Sony Classical.

The Goldberg Variations, from : Glenn Gould plays Bach.
Film de Bruno Monsaingeon. Sony Classical & Clasart Classic.

Glenn Gould, On & Off the record.
Les Films du Paradoxe.

Glenn Gould au-delà du temps.
Un film de Bruno Monsaingeon. Idéale Audience.

Glenn Gould, Extasis. Kultur & CBC.

Glenn Gould, The Alchemist.
Film de Bruno Monsaingeon et François-Louis Ribadeau.
Idéale Audience International, EMI Classics.

Genius within, The Inner Life of Glenn Gould.
Film documentaire de Michel Hozer et Peter Raymont.
White Pine Pictures.

감사의 말 :

이 작품을 위해서 지난 3년 동안 조사하고, 글을 쓰고 그림을 그리면서 당신을 만날 수 있어서 행복했습니다.
어떤 방식으로든 당신은 내게 도움을 주었습니다. 감사합니다.
그리고 브리앙 러빈, 글렌굴드재단의 빅토리아 부쉬, 롱 데이비스, 장·자크 르메트르,
자신은 모르겠지만 이 작품을 시작하게 해준 베르나르 카조, 토마와 필리프에게도 감사합니다.
응원과 용기를 주는 가족에게 늘 감사의 마음을 품고 있습니다.
고통 속에서 자신의 길을 가고 있는 미리암에게도 감사합니다.
작품은 글렌 굴드의 삶을 담은 전기, 다큐멘터리에서 받은 영감과 상상력으로 완성되었습니다.

글 · 그림 상드린 르벨(Sandrine Revel)

평단에서 꾸준히 반향을 일으킨 프랑스의 만화가. 아이들의 수호천사가 된 악마를 그린 대표작 『이상한 수호천사(Un Drôle d'Ange Gardien)』로
각종 도서상을 수상했다. 후속작 『뉴욕의 동물원(Un Zoo à New York)』은 2001년 앙굴렘국제만화축제에서 알프 아트어린이상을 받았다.
1996년에 만화계에 입문한 이후 다양한 장르와 스타일을 넘나들며 20여 권의 작품을 발표했다. 시나리오 작가, 일러스트레이터, 컬러리스트로도
왕성하게 활동한다. 『글렌 굴드』는 르벨이 10여 년 동안 준비한 끝에 완성된 작품이다.

옮김 맹슬기

좋은 만화책을 소개하려는 번역가들이 모인 '해바라기 프로젝트'에서 『신신』, 『68년 5월 혁명』, 『굿모닝 예루살렘』, 『체르노빌의 봄』,
『어느 아나키스트의 고백』, 『알퐁스의 사랑 여행』, 『만화로 보는 기후변화의 거의 모든 것』 등을 번역했다. 지금은 프랑스 베르사유에 있는
보자르 시립미술학교에서 예술제본을 공부하고 있다.

http://glenngould.ca

글렌 굴드 : 그래픽 평전

(그래픽 평전 시리즈 008)

초판 1쇄 발행 2016년 5월 4일

글·그림 상드린 르벨
옮긴이 맹슬기
펴낸이 윤미정

책임편집 차언조
책임교정 김계영
홍보 마케팅 이민영
디자인 강현아

펴낸곳 푸른지식 | 출판등록 제2011-000056호 2010년 3월 10일
주소 서울특별시 마포구 월드컵북로 16길 41 2층
전화 02)312-2656 | 팩스 02)312-2654
이메일 dreams@greenknowledge.co.kr
블로그 blog.naver.com/greenknow

ISBN 978-89-98282-73-8 03600

이 책의 한국어판 저작권은 Icarias Agency를 통해 Mediatoon Licensing과 독점 계약한 푸른지식에 있습니다.

이 도서의 국립중앙도서관 출판시도서목록(CIP)은
서지정보유통지원시스템 홈페이지(http://seoji.nl.go.kr)와 국가자료공동목록시스템(http://www.nl.go.kr/kolisnet)에서 이용하실 수 있습니다.
(CIP제어번호: CIP2016009619)

잘못된 책은 바꾸어 드립니다.
책값은 뒤표지에 있습니다.